手揉黏土小物課

迷你可愛單品 ✕ 雜貨裝飾應用 **78**選

handmade life ♥
Clay craft ideas

胡瑞娟 *Regin*

&幸福豆手創館◎著

Preface

　　踏入手作的世界已近20個年頭，回頭望去，看見每個時期，因為生命經歷不同而會有著不同的想像，手作的風格及喜愛的主題也略顯不同；一路上的人事物都有諸多改變，但很開心，對於手作的熱情只增不減。

　　黏土這個媒材，是一路上持續不斷鑽研與進修的手作之一。常問自己：黏土可以做到什麼程度？以我直觀地來說，對於小孩甚至年長者，黏土是刺激手部肌肉很好的媒介；對於所有朋友來講，黏土是靜心療癒的好練習，可以說對身心都相當有益處。所以希望把這份感受和更多人分享，也希望做完的作品，可以運用於生活中。能將這份美意融入日常，更是美好之事。

　　而今，生命加入兩個小粉絲後，更帶來一些滿足小粉們的動力，捏出他們喜歡的角色，成了創作中精進的動力元素。

　　真的很開心與幸福豆夥伴們的心血，再次誕生。而這本書的開始與完成，裡面的故事，一時說不盡；要感謝的人，更是道不完，包括幸福豆的夥伴與出版社的編輯群、攝影……畢竟這本書到真正出版，竟然前製了3年，剛好跟我的二寶年齡差不多……

　　幸福豆創立至今已經14年多，這一路走來，謝謝學員們的支持、合作廠商的信任、身邊家人與貴人們的幫助……這些都真實提供我滿滿的能量，我們會持續努力，期待你也同我們一起，一起發覺黏土的魅力。

聚集美麗的力量，走向藝術世界，我們喜愛創造藝術、沉浸文化、享受創作。
這樣的夢想生活，絢麗且精彩。
邀請你和我們一起帶著美麗的力量，勇敢向前走。
讓我們踏實每一步，也喜悅每一刻。
一路上，珍惜每個幸福的相遇或巧遇。
我們在不同的角落，一起為美妙的日子，
種下幸福的種籽。

幸福豆手創館 創館人
胡瑞娟 Regin

幸福豆手創館團隊

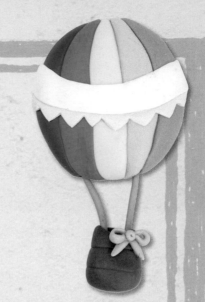

學歷
復興商工（美工科）
景文技術學院（視覺傳達科）
國立台灣師範大學研究所（設計創作系）

現職／經歷
幸福豆手創館-創館人
中華國際手作生活美學推廣協會-理事長
丹曼創意行銷有限公司-藝術總監
復興商工-廣設科老師
大氣整合行銷股份有限公司-商品立體企劃設計
社會局慧心家園美術老師
法鼓山社區大學手藝講師
雅書堂拼布步驟繪製
全國教師進修研習講師
師大進修推廣部講師
中國文化大學手作課程講師
國立中央圖書館臺灣分館課程講師
出版品美術編輯設計
兒童刊物繪本設計繪製
Hand Made巧手易拼布步驟繪製
世界宗教博物館特展主題手作講師
暖暖高中附設國中演講
基隆仙洞國小附幼親子黏土教學
農會手藝老師
貝登堡黏土種子講師密訓
廣西・北京教師幼教培訓研習教學
勞委會職業訓練局親子日活動
育達商業科技大學研習活動
京華城手作教學講師
職訓系列課程講師
台中市向上社會福利基金會內部訓練演講
臺北市建國假日藝文特區經營輔導課程
PAUL&JOE玻璃彩繪全省彩繪教學
微星科技職工福委社團手作教學
大同育幼院故事進階培訓講師
華山基金市集教學
COACH全省彩繪教學
臺北市政府社會局手作講師
新北市圖書館親子手作講師
兒童福利中心教師研習講師
市立教大附小彩繪教學

證書／推廣類別
兒童黏土美學證書評鑑講師
麵包花多媒材應用講師
點心黏土創作評鑑講師
森野橡實黏土小品評鑑講師
奶油黏土藝術創作講師
韓國KLHA奶油土擠花講師
日本JACS株式協會黏土工藝講師
日本居家裝飾麵包花講師
日本Deco花藝黏土講師
韓國黏土工藝講師
國際澳洲拼貼藝術講師
彩繪生活創意講師
創意拼布設計教學
美學創意商品設計
插畫、立體設計製作
外派講師

著作
《可愛風手作雜貨》、《自創牛奶盒雜貨》
《丹寧潮流DIY》、《創意手作禮物Zakka 40選》
《手作環保購物袋》、《3000元打造屬於自己的手創品牌》
《So yummy！甜在心黏土蛋糕》
《簡單縫・開心穿！我的幸福圍裙》、《靡靡童話手作》
《超萌手作！歡迎光臨黏土動物園：
　　挑戰可愛極限の居家實用小物65款》
《人日子×小手作！365天都能送の
　　祝福系手作黏土禮物提案FUN送BEST.60》
《Happy Zoo：最可愛の趣味造型布作30+》
《集合囉！超可愛的黏土動物同樂會》
《可愛感狂飆！超簡單！動物系黏土迴力車》等書

展覽
靡靡童話手作展胡瑞娟黏土創作師生展
GEISAI TAIWAN藝術家展

幸福豆手創館
mail：regin919@gmail.com
部落格：http://mypaper.pchome.com.tw/regin919
粉絲網：http://www.facebook.com/Regin.Handmade

Contents

CHAPTER 1

日常生活的可愛選物 ＆應用提案

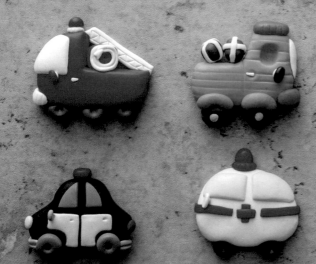

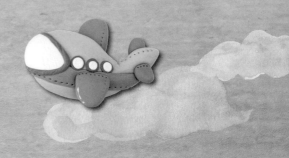

CHAPTER 2

黏土小教室

CHAPTER 3

可愛黏土的日常習作

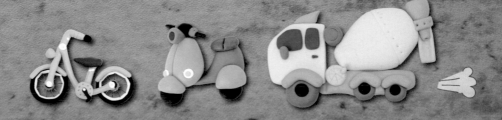

日常生活的可愛選物
& 應用提案

wonderful day with clay

CLAY WITH KITCHEN 餐廚篇

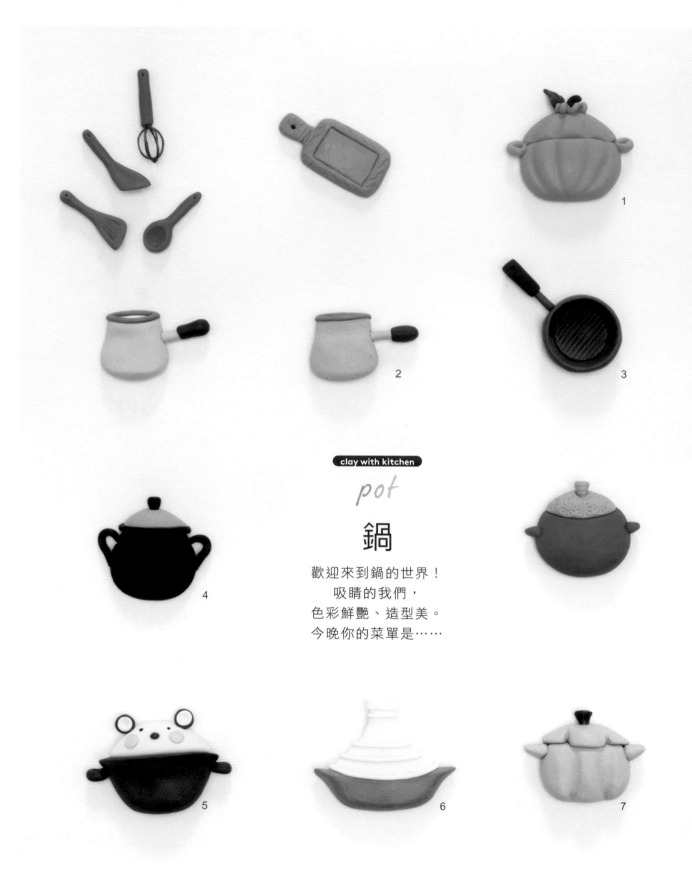

clay with kitchen

pot

鍋

歡迎來到鍋的世界！
吸睛的我們，
色彩鮮艷、造型美。
今晚你的菜單是⋯⋯

1,2,3,4 → how to make P.72
5,6,7 → how to make P.73

製作：林明芬

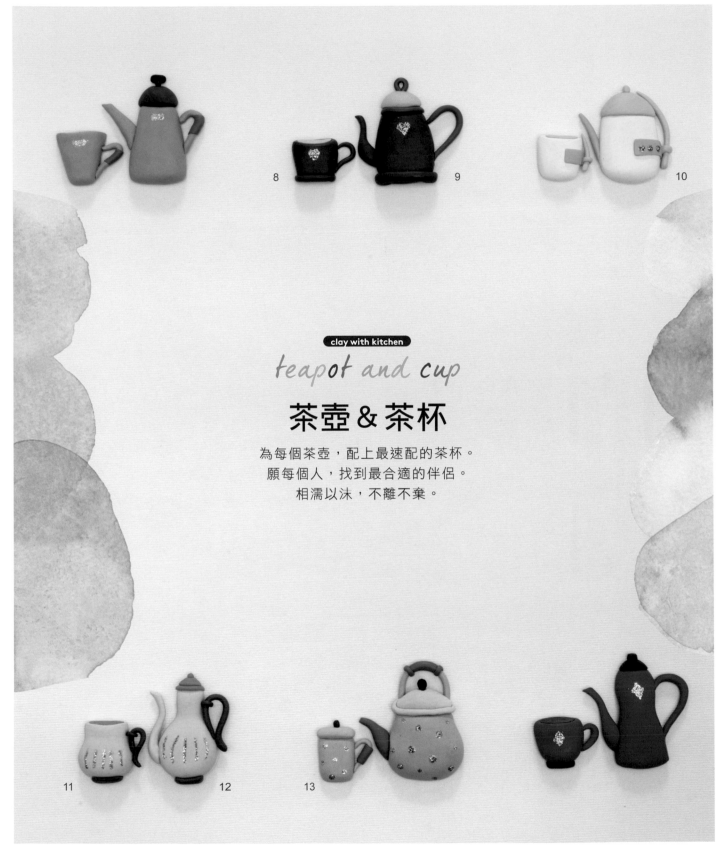

clay with kitchen

teapot and cup

茶壺&茶杯

為每個茶壺,配上最速配的茶杯。
願每個人,找到最合適的伴侶。
相濡以沫,不離不棄。

8,9,11,12 → how to make P.74
10 → how to make P.75
13 → how to make P.73
製作:林明芬

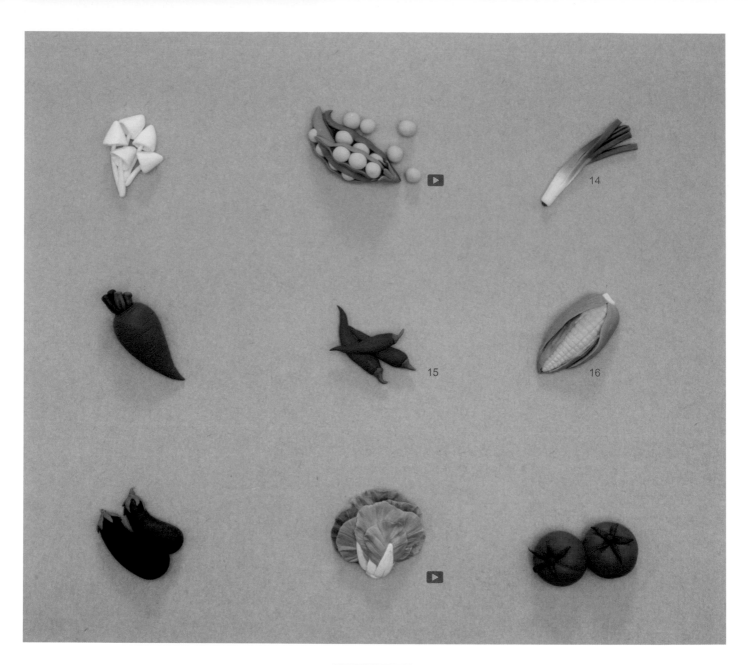

vegetable
蔬菜

請留心我的長成，
這是造物主美善的恩典。

14,16 → how to make P.82
15 → how to make P.75
製作：胡瑞娟

cook for love
為愛調理

清晨起床
帶著惺忪的睡意，
為愛調理咖啡、漢堡、三明治早餐。

17

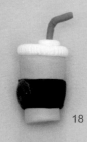
18

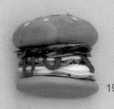
19

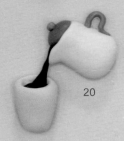
20

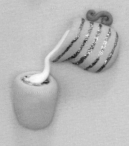

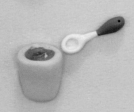

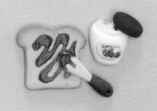

17 → how to make P.75
18,19 → how to make P.85
20 → how to make P.83
製作：胡瑞娟

11

french breakfast

法式的早晨

倒咖啡，
加牛奶，
添細糖，
用濃愛攪拌一下；

切麵包，
抹奶油，
包入生菜、番茄、荷包蛋，
這是飽含深情的食物。

21 → how to make P.84
22 → how to make P.83
23 → how to make P.75
製作：胡瑞娟

21

22

23

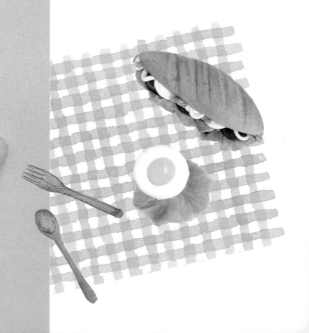

french
accessories

法式飾品

令人垂涎的美食飾品，
只會增添你的美麗，
不會增廣你的身材。

製作：胡瑞娟

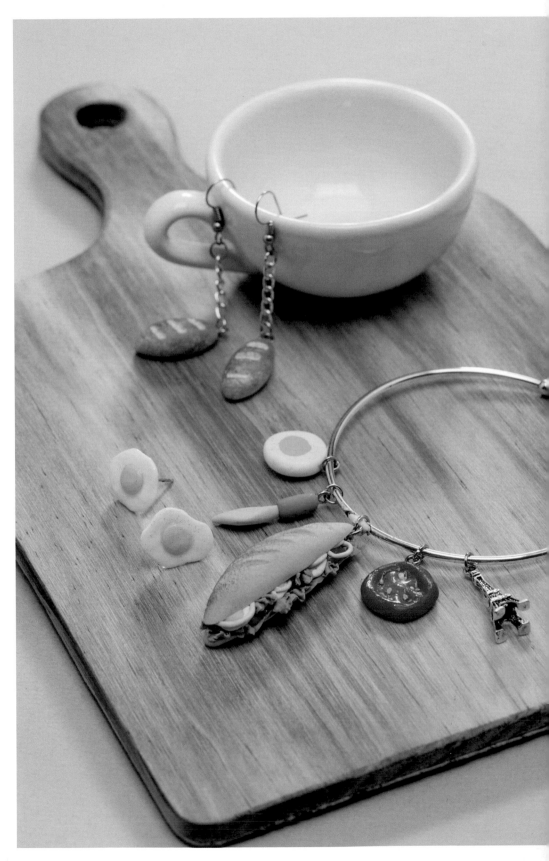

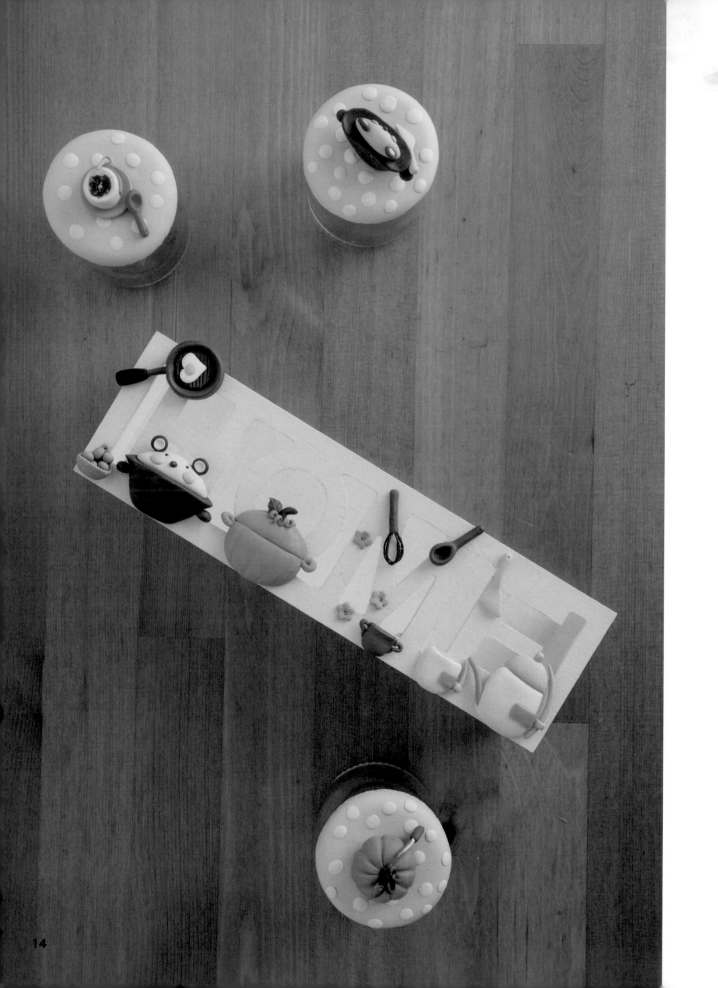

seasoning jar

廚房調味罐

愛情廚房裡，
鍋碗瓢盆都是情，
瓶瓶罐罐皆有愛。

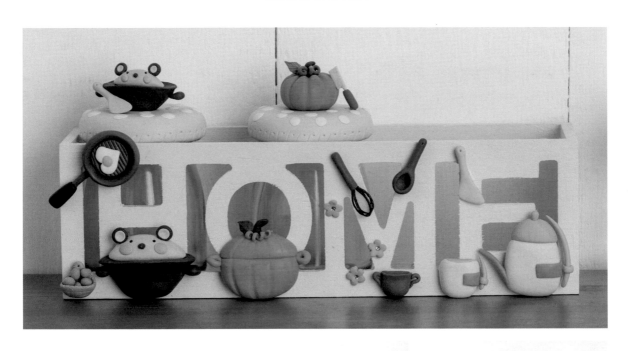

製作：林明芬

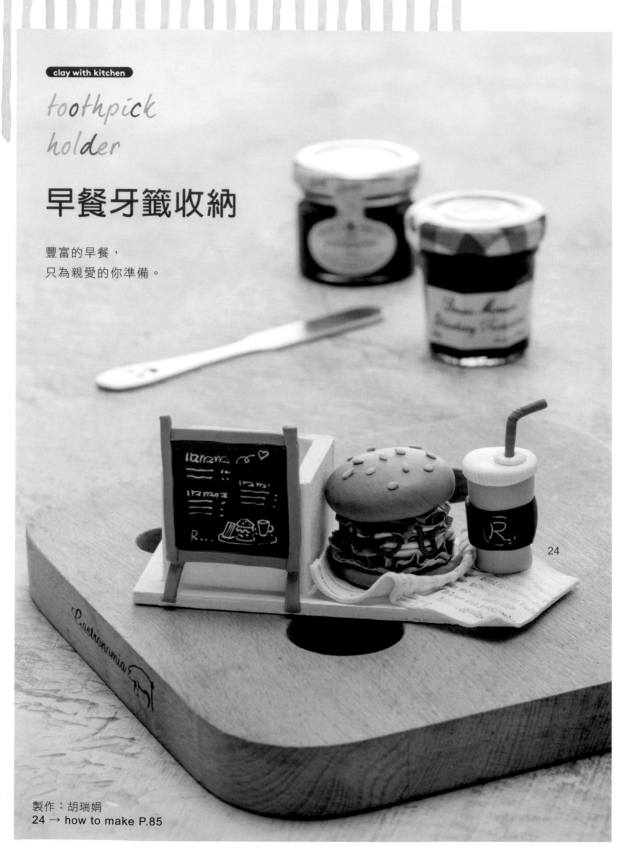

clay with kitchen

toothpick
holder

早餐牙籤收納

豐富的早餐，
只為親愛的你準備。

製作：胡瑞娟
24 → how to make P.85

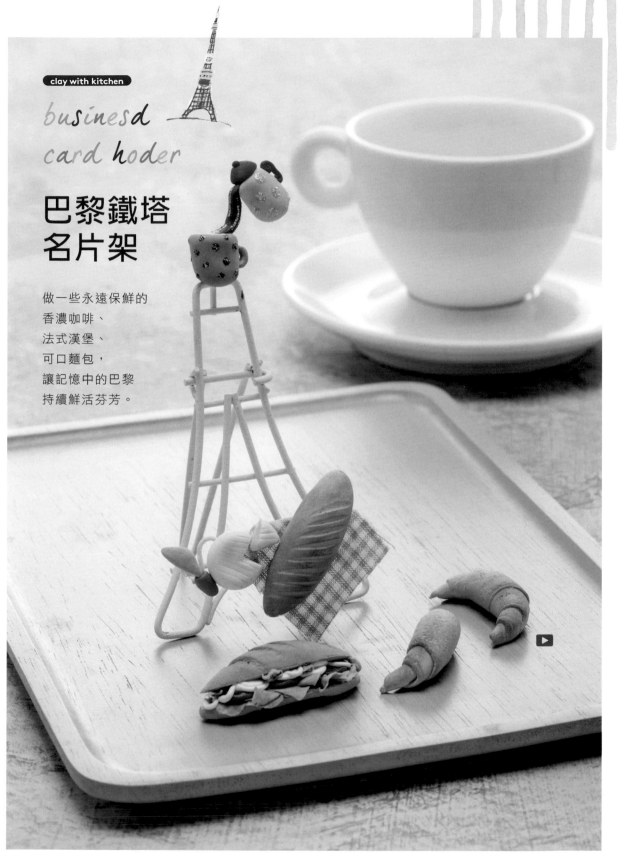

businesd
card hoder

巴黎鐵塔
名片架

做一些永遠保鮮的
香濃咖啡、
法式漢堡、
可口麵包，
讓記憶中的巴黎
持續鮮活芬芳。

製作：胡瑞娟

17

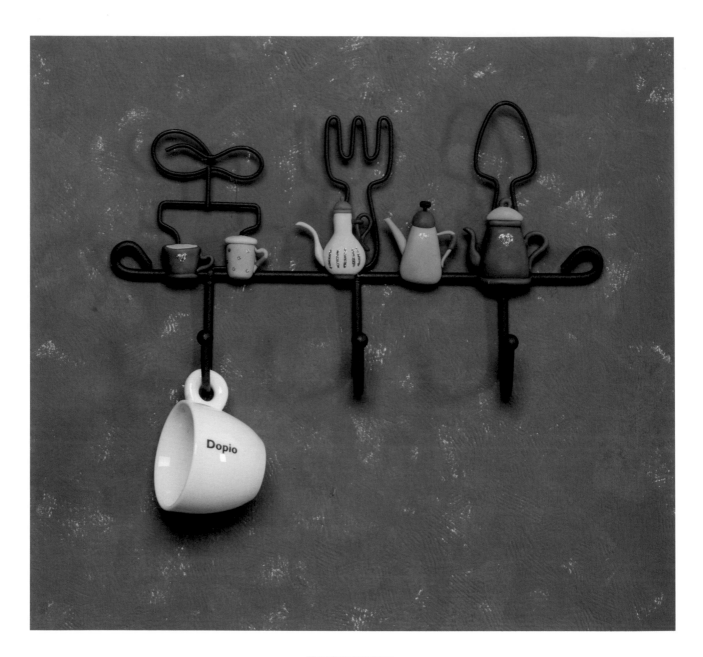

kitchen wall hook

餐具掛鉤

掛上你愛的杯子時,
請用你的心,欣(心)賞我們。

製作:林明芬

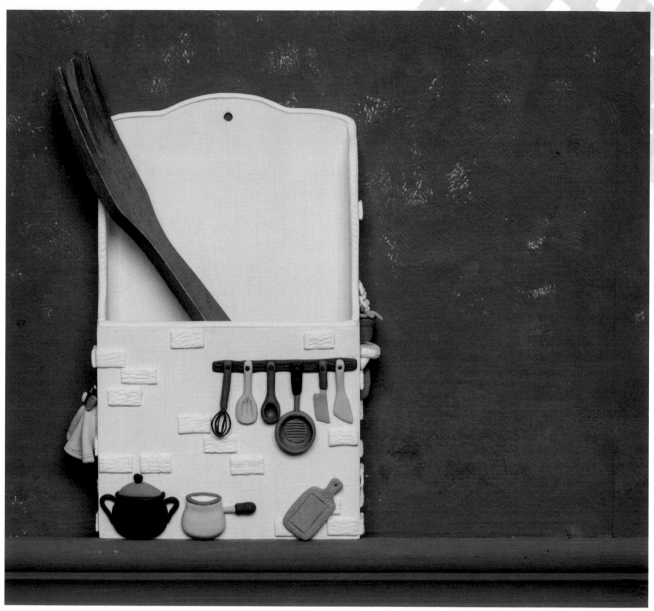

kitchen storage box

廚房風收納盒

廚房裡的收納盒,
裝飾著
林林總總的小廚具,
不收信,只投鍋鏟。

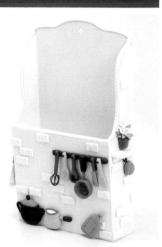

製作:林明芬

19

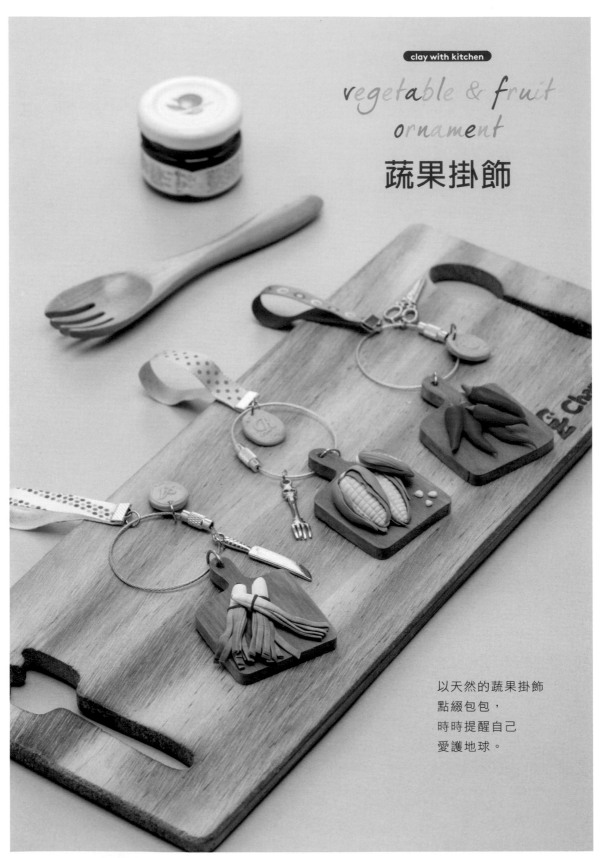

clay with kitchen

vegetable & fruit ornament

蔬果掛飾

以天然的蔬果掛飾
點綴包包，
時時提醒自己
愛護地球。

製作：胡瑞娟

20

CLAY
WITH
FASHION
時尚篇

shoes

鞋

選一雙合適的鞋子，
往一條正確的道路，
走出一個寬廣的人生。

25

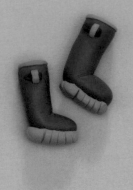

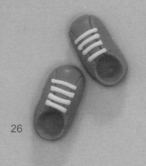

26

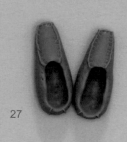

27

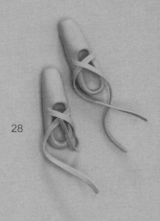

28

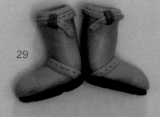

29

25 → how to make P.88
26,28 → how to make P.76

27 → how to make P.86
29 → how to make P.89

製作：呂淑慧、沈珮姈

戴上帽子，向藍天眨眨眼。
琳琅滿目的包包，
是我多樣的心情。
猜猜看，
今天，拎哪個包？

hat & bag
帽&皮包

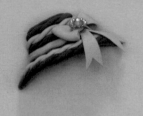

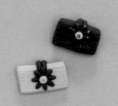

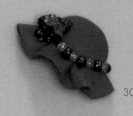
30

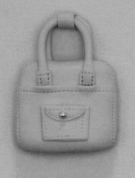
31

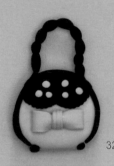
32

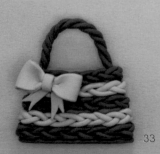
33

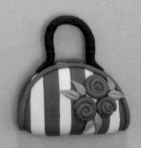

30,33 → how to make P.76 32 → how to make P.87
31 → how to make P.86 製作：林明芬

23

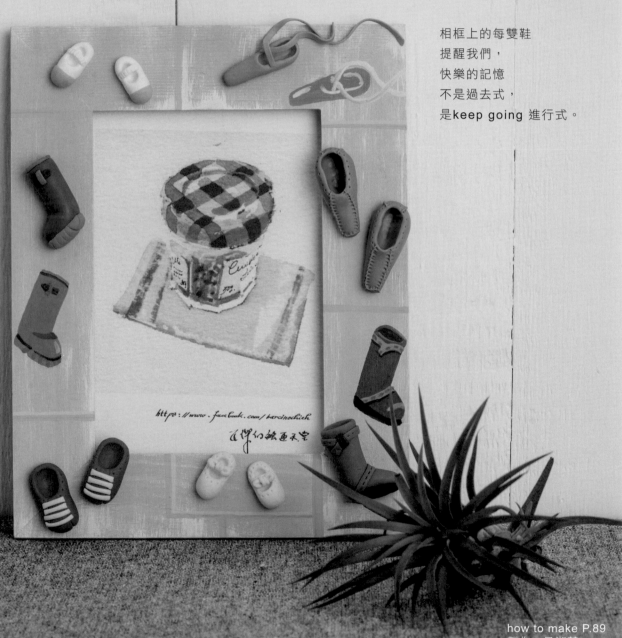

clay with kitchen

photo frame

滿滿回憶相框

相框上的每雙鞋
提醒我們，
快樂的記憶
不是過去式，
是keep going 進行式。

how to make P.89
製作：呂淑慧

24

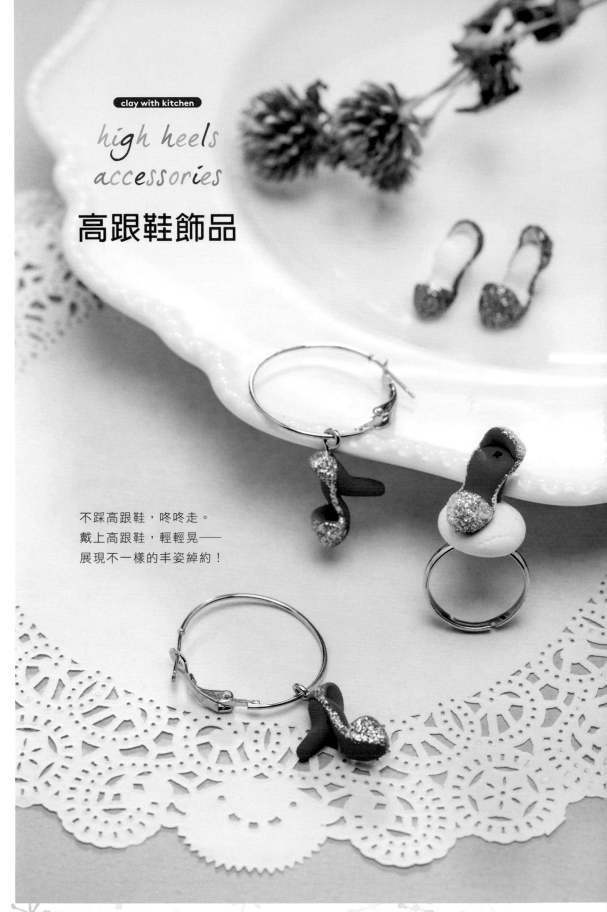

clay with kitchen

high heels accessories

高跟鞋飾品

不踩高跟鞋，咚咚走。
戴上高跟鞋，輕輕晃——
展現不一樣的丰姿綽約！

製作：沈珮妗

girls' imagination drawer

女孩們的想像小抽屜

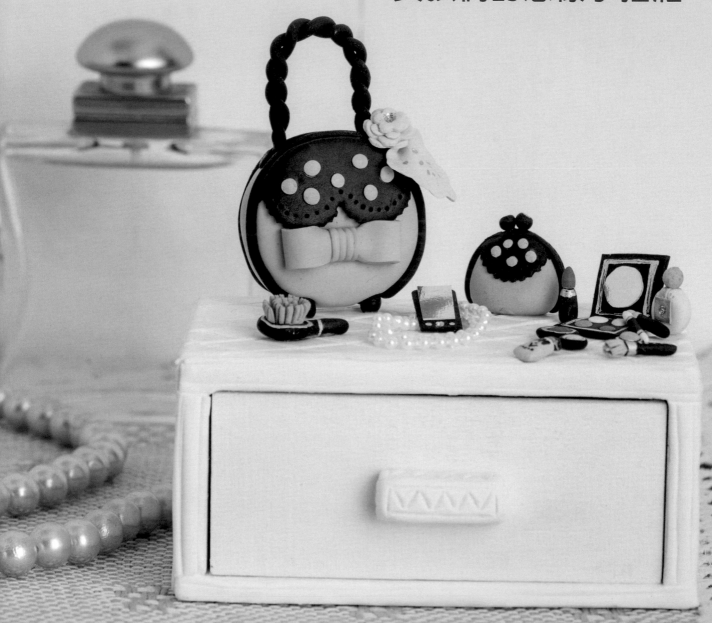

抽屜上的小物，
如此精緻動人，
引人深深入迷……
咦，
我要拿什麼呢？

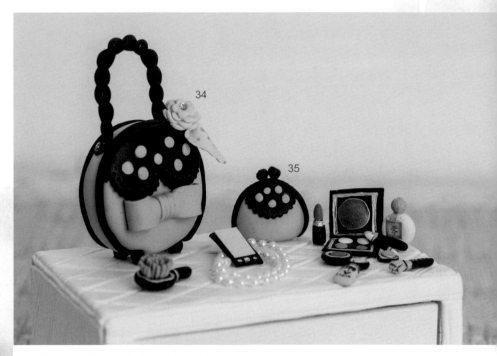

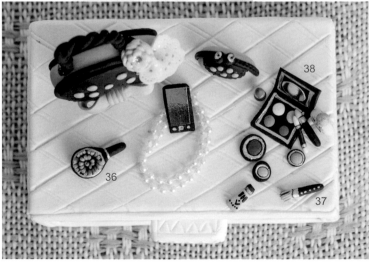

34,35,36,37 → how to make P.78
38 → how to make P.79
製作：林明芬

key ring

配件鑰匙圈

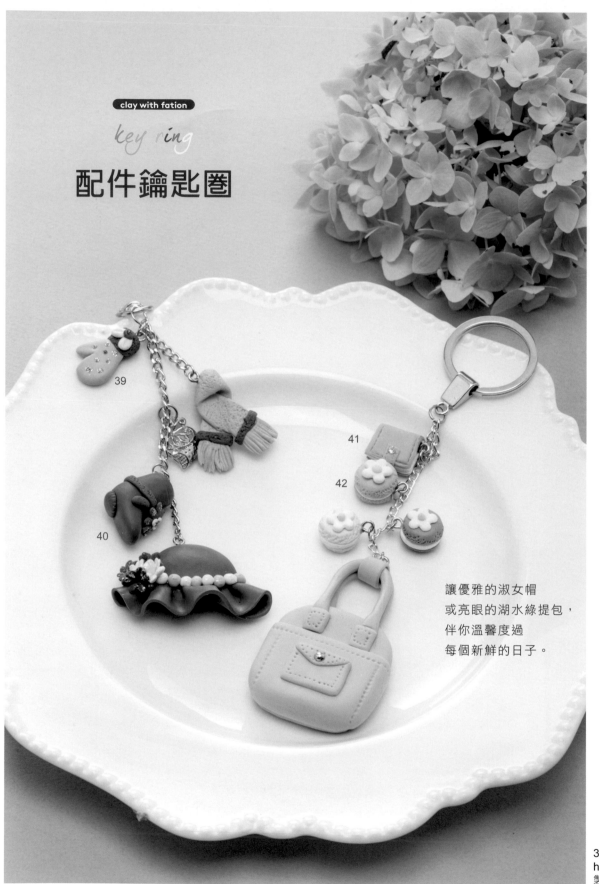

39

41

42

40

讓優雅的淑女帽
或亮眼的湖水綠提包，
伴你溫馨度過
每個新鮮的日子。

39,40,41,42 →
how to make P.77
製作：林明芬

CLAY
WITH
HOME
居家篇

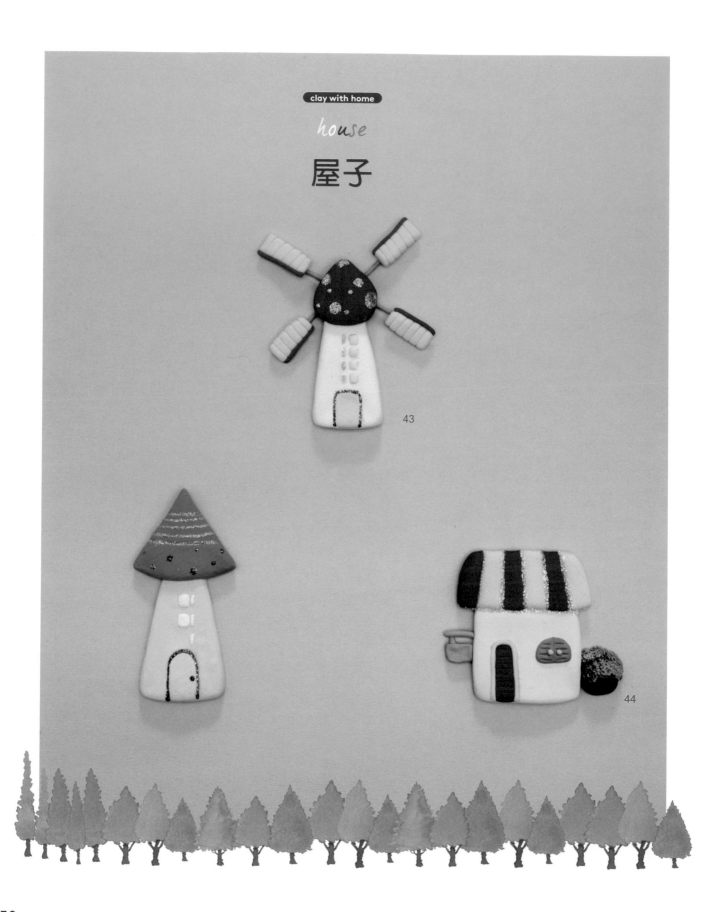

house

屋子

43

44

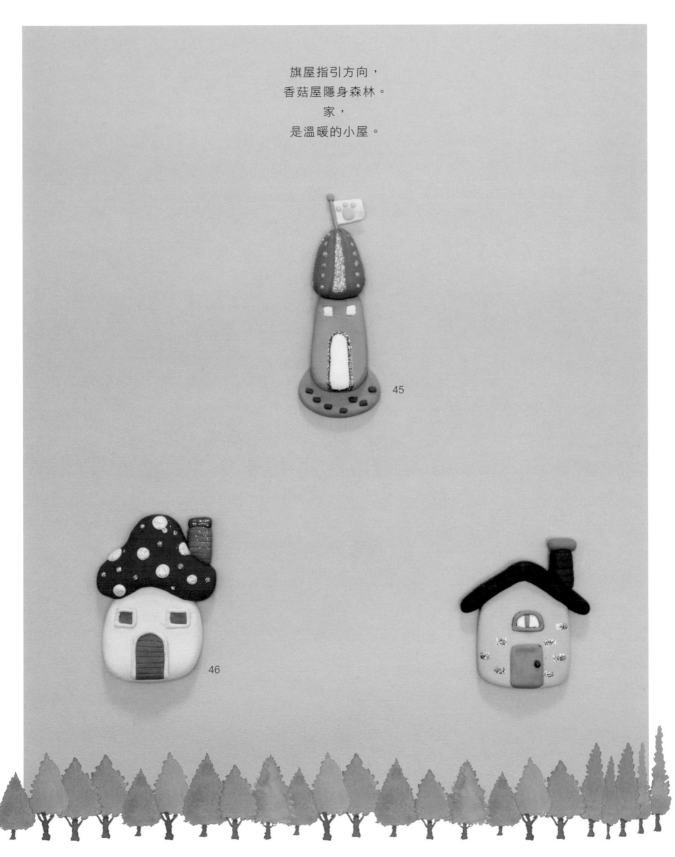

旗屋指引方向，
香菇屋隱身森林。
家，
是溫暖的小屋。

43,46 → how to make P.94 45 → how to make P.96
44 → how to make P.95 製作：廖素華、王美惠

chair

椅子

選一張你喜歡的椅子，
讀一本你感動的書本，
做一個你期盼的美夢。

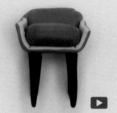

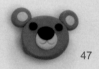
47

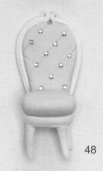
48

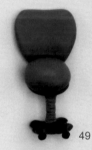
49

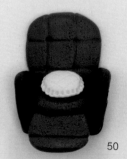
50

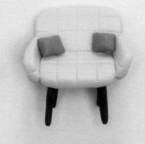

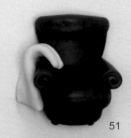
51

47 → how to make P.79
48 → how to make P.90

49 → how to make P.91
50 → how to make P.92

51 → how to make P.93
製作：呂淑慧

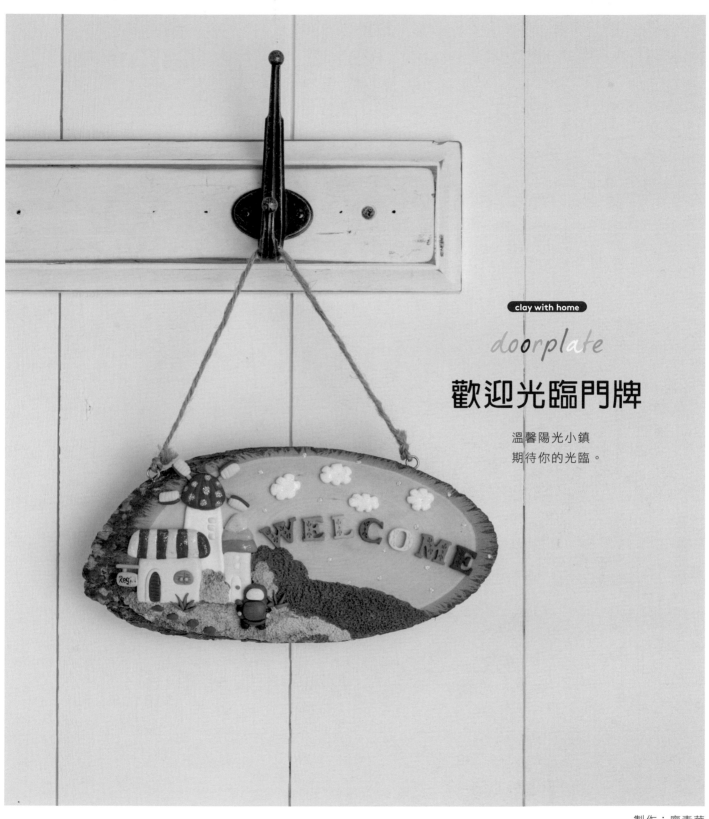

doorplate

歡迎光臨門牌

溫馨陽光小鎮
期待你的光臨。

製作：廖素華

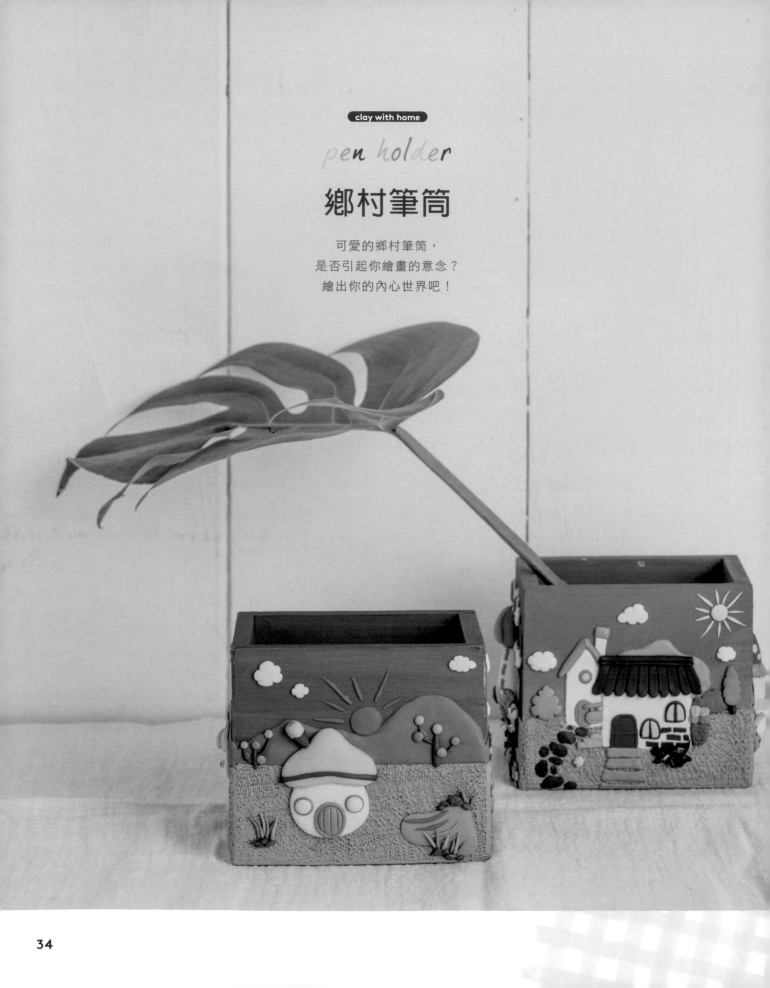

clay with home

pen holder

鄉村筆筒

可愛的鄉村筆筒，
是否引起你繪畫的意念？
繪出你的內心世界吧！

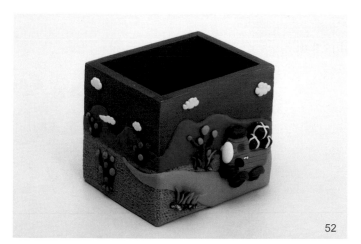

52

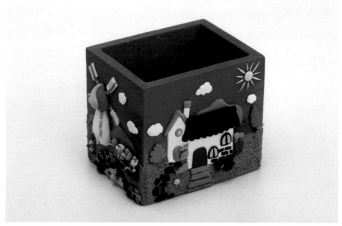

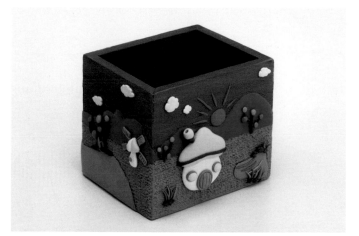

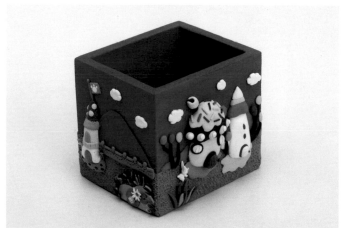

52 → how to make P.97
製作：劉惠文

message holder

小天地留言夾

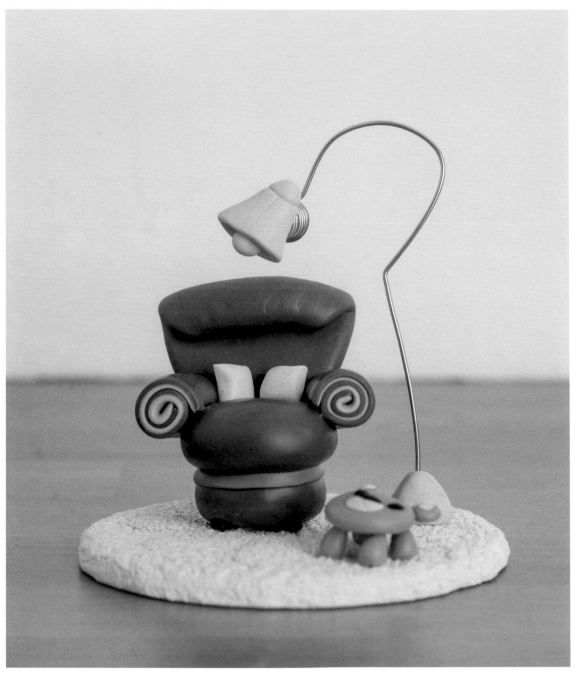

how to make P.93
製作：呂淑慧

關上門外的喧嚷，
讓純白的潔淨、
粉紅的甜蜜、
淡紫的寧靜，
放鬆你一天的疲累。

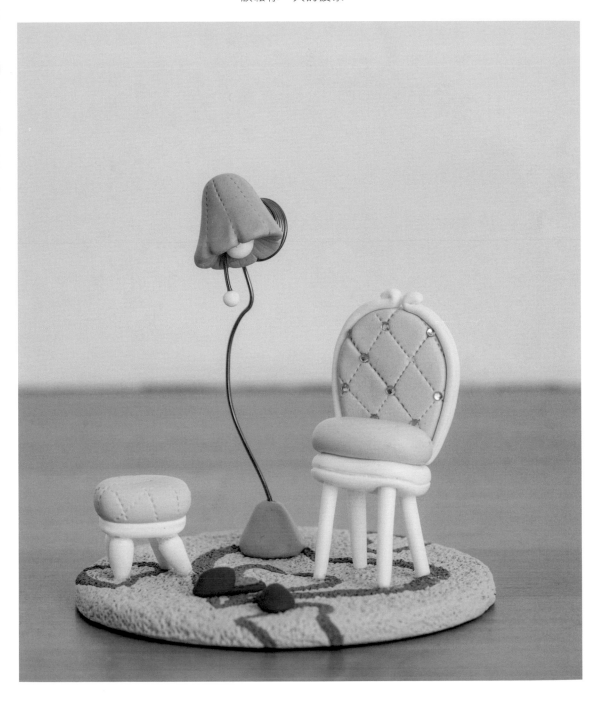

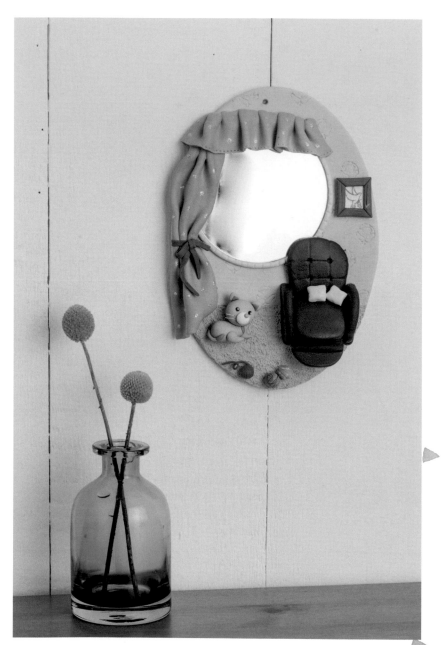

mirror

溫馨居家一角鏡

這悠閒、優雅的鏡子，
連玩著毛線球的貓咪都著迷了。
你呢？
自己動手做一個吧！

製作：呂淑慧

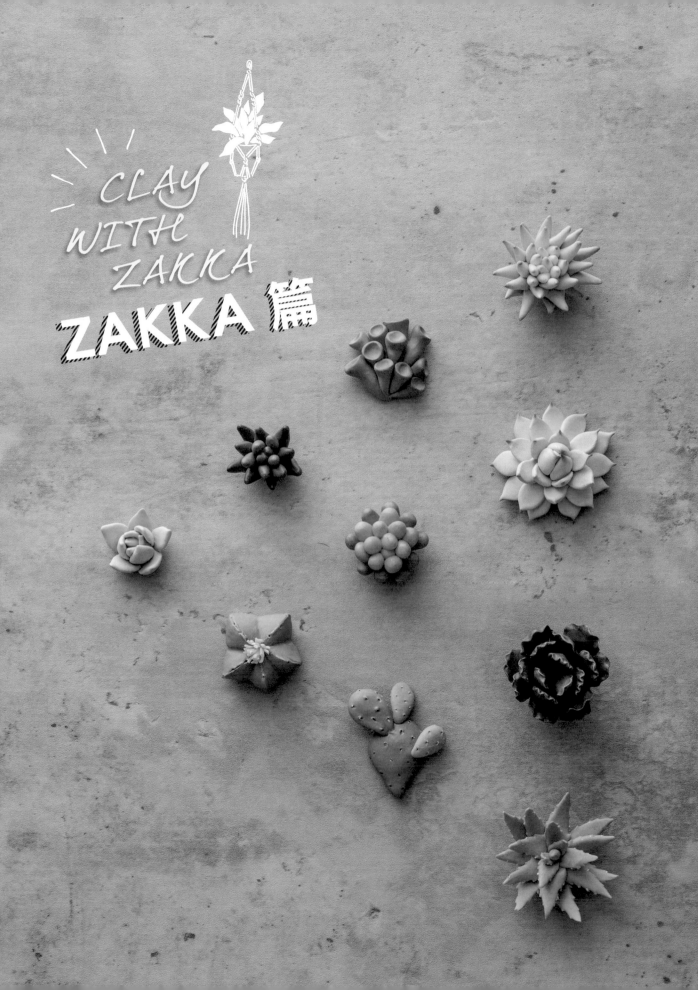

CLAY
WITH
ZAKKA

ZAKKA 篇

pen

筆

拿起筆來，塗塗畫畫；
彩繪美麗人生。

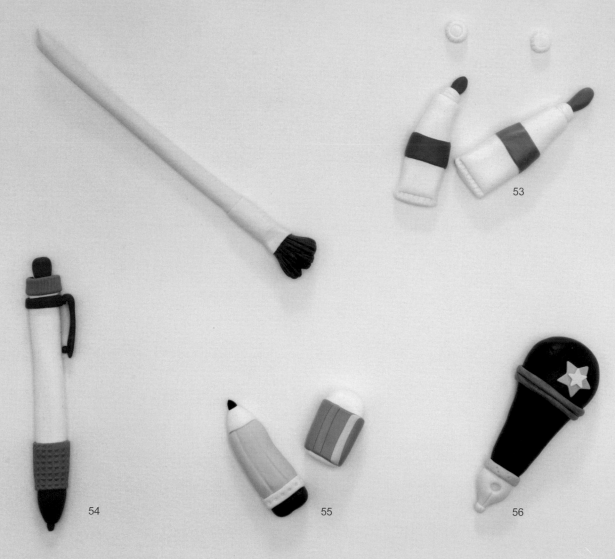

53

54

55

56

53,54,55 → how to make P.80 56 → how to make P.98 製作：呂淑慧

succulent plant

多肉植物

少少的水，
滿滿的愛，
傾注的，是我的渴望。

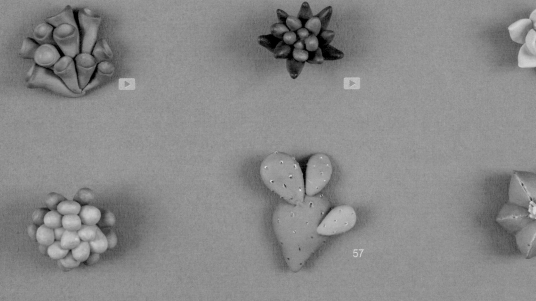

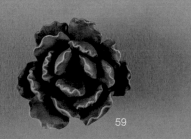

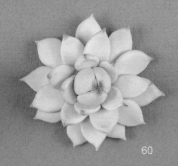

57 → how to make P.80 58,59,60,61 → how to make P.99 製作：胡瑞娟

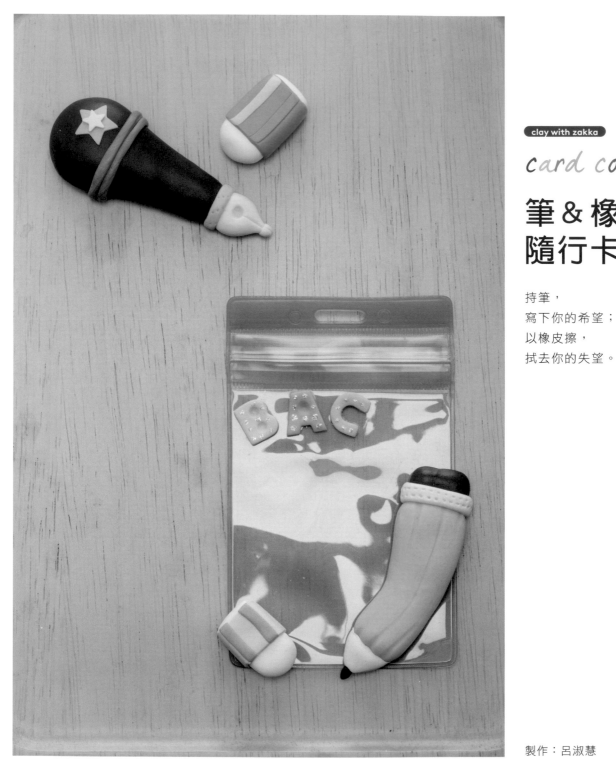

clay with zakka

card cover

筆＆橡皮擦
隨行卡套

持筆，
寫下你的希望；
以橡皮擦，
拭去你的失望。

製作：呂淑慧

pin

顏料別針

恣意擠出顏料，
逕放別針上，
明明白白，
寄抒你的心語。

製作：呂淑慧

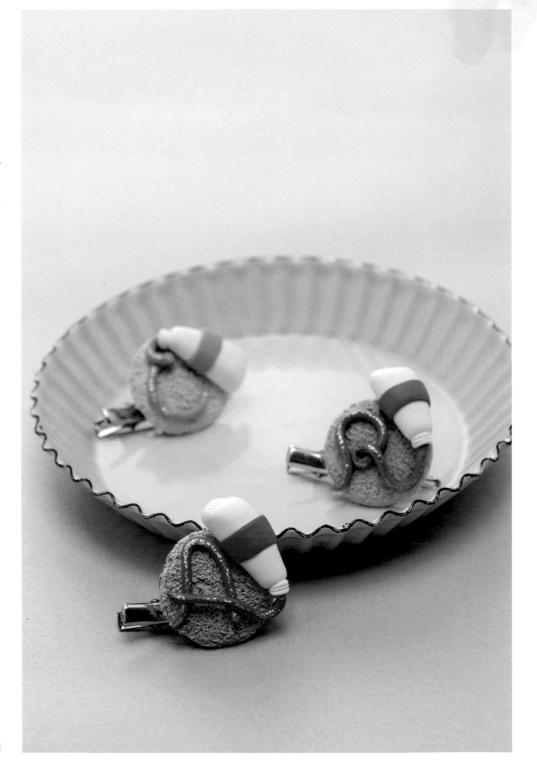

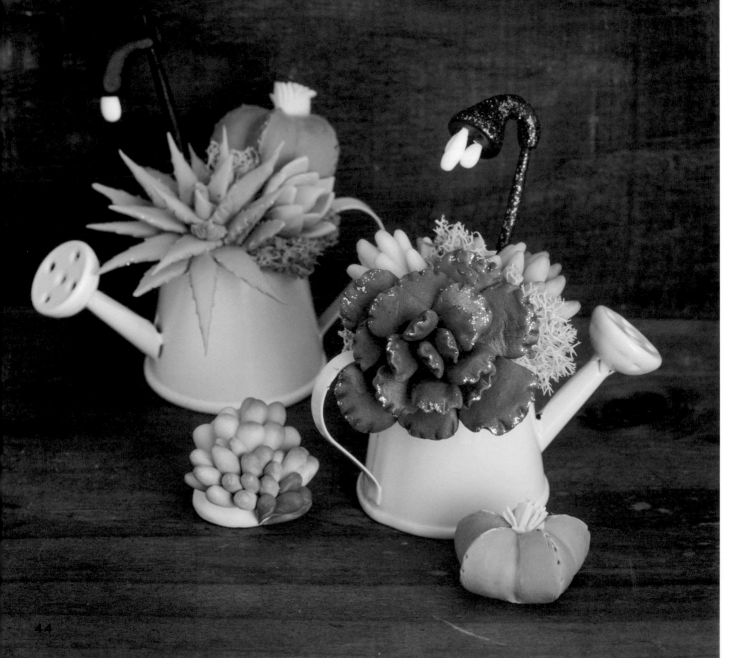

message holder

多肉盆景留言夾

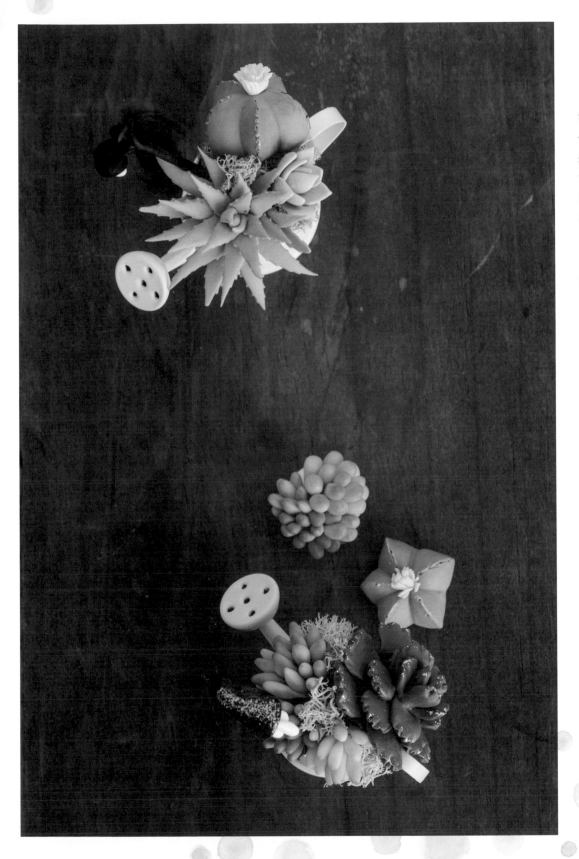

我不需要多多的水，
但需要你滿滿的愛。
將我擺在你的
窗台前、書桌上，
陪伴著你，
暮暮朝朝。

製作：胡瑞娟

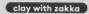

candle

多肉燭台

點亮我，照亮你，
我們一起在世界發光。

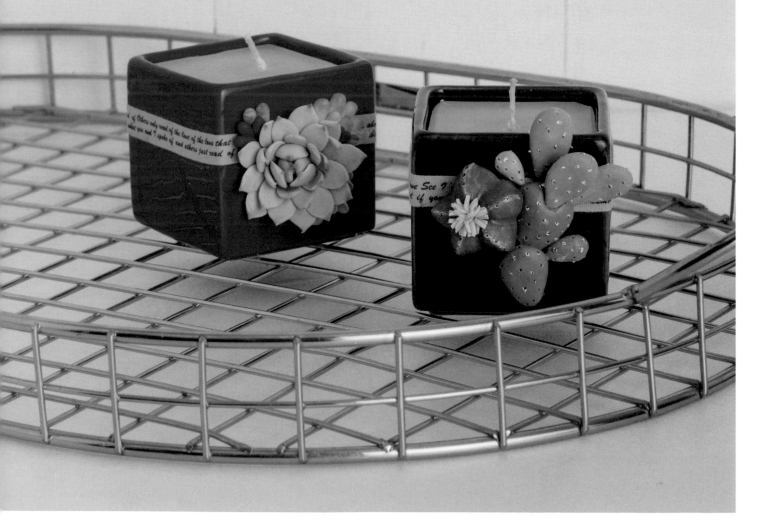

製作：胡瑞娟

CLAY WITH TRANSPORTATION & ROBOT

交通工具&機器人篇

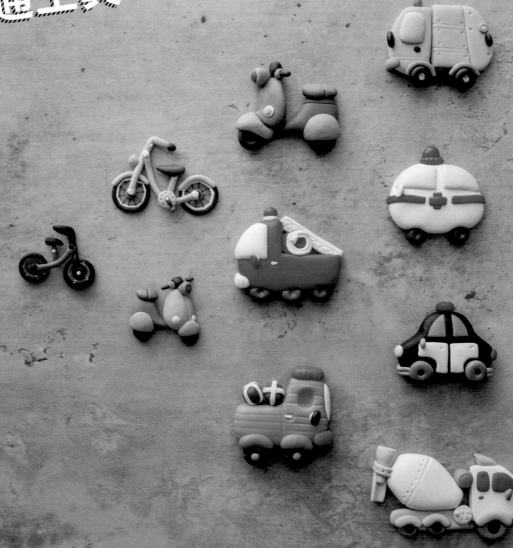

air transportatinon

空中交通工具

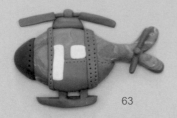
63

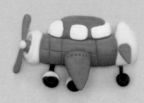

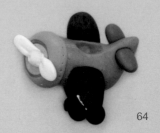
64

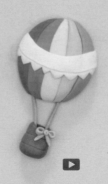

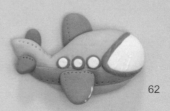
62

在空中飛翔的我們，更要遵守交通規則，
別讓白雲警察追著跑，別讓烏雲警車開罰單。

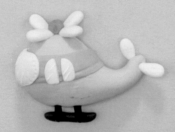

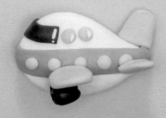

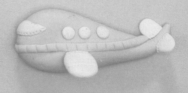

62 → how to make P.100 63 → how to make P.101 64 → how to make P.102
製作：王美惠、廖素華、胡瑞娟

clay with transportation & robot

transportation

陸地交通工具

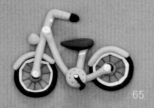
65

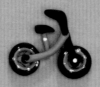

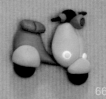
66

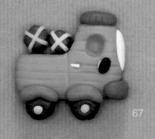
67

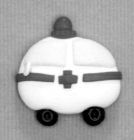

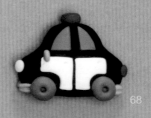
68

看看我，聽聽我，知道我是誰？
我是路上的雲朵，有著不同的使命。

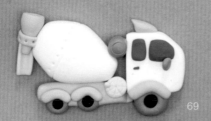
69

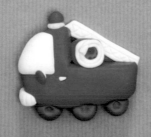

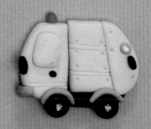

65 → how to make P.104
66 → how to make P.105

67 → how to make P.106
68 → how to make P.107

69 → how to make P.108
製作：呂淑慧、胡瑞娟

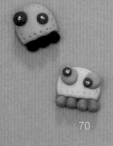

70

robot

機器人

撳下按鈕，啟動效率 ——
我是機器人，是個好幫手。

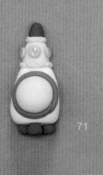

71

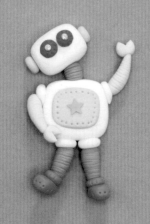

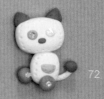

72

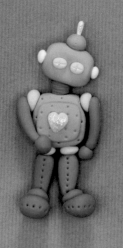

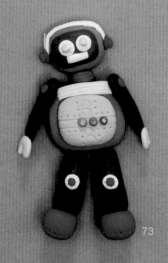

73

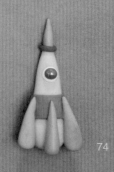

74

70,71,72,74 → how to make P.81 73 → how to make P.103 製作：呂淑慧

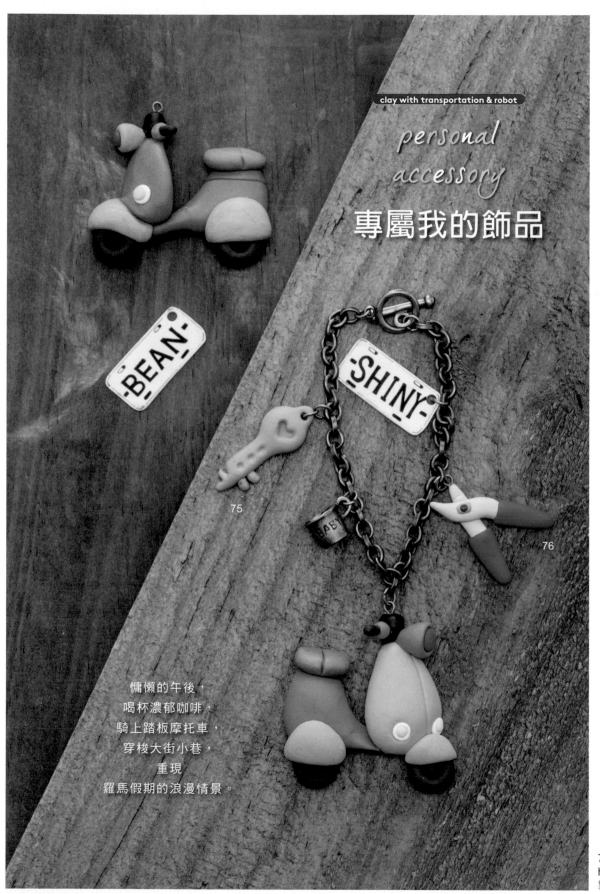

personal
accessory

專屬我的飾品

BEAN

SHINY

75

76

慵懶的午後，
喝杯濃郁咖啡，
騎上踏板摩托車，
穿梭大街小巷，
重現
羅馬假期的浪漫情景。

75,76 →
how to make P.79
製作：胡瑞娟

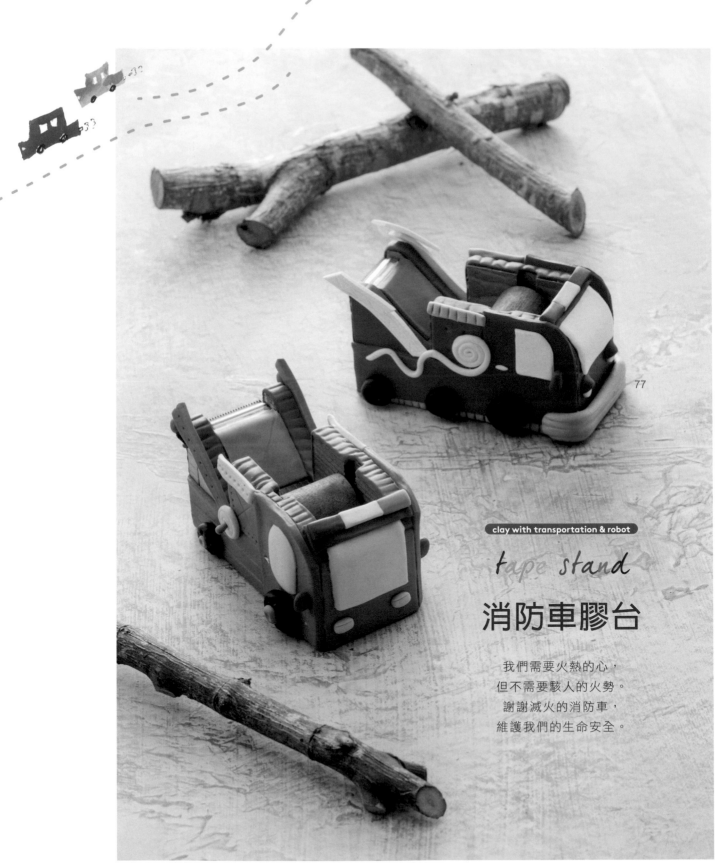

clay with transportation & robot

tape stand

消防車膠台

我們需要火熱的心，
但不需要駭人的火勢。
謝謝滅火的消防車，
維護我們的生命安全。

77 → how to make P.109　製作：呂淑慧

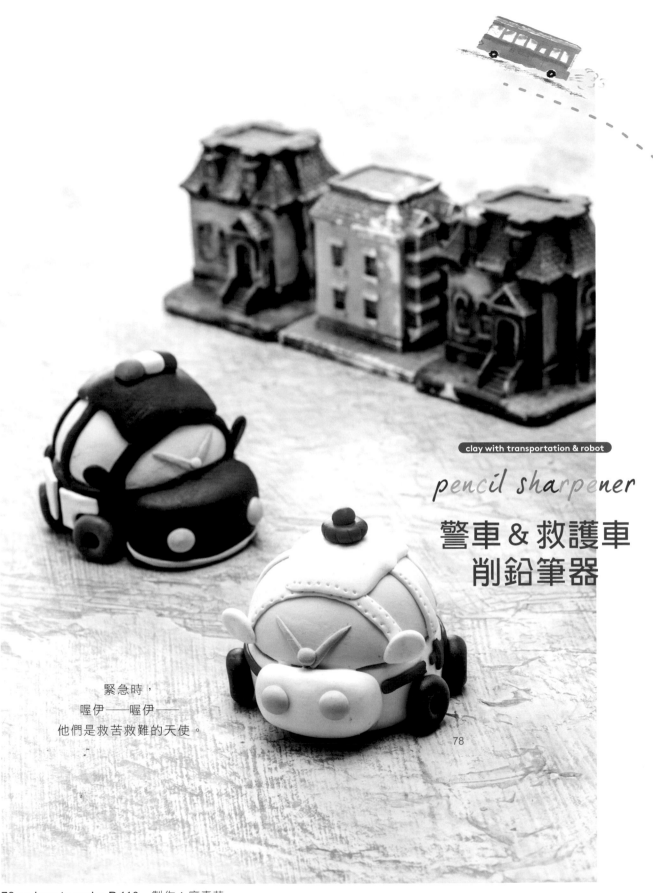

pencil sharpener

警車 & 救護車
削鉛筆器

緊急時，
喔伊——喔伊——
他們是救苦救難的天使。

78

78 → how to make P.110　製作：廖素華

purse hook

飛機掛鉤

尾翼噴出濃煙烈焰，
快速衝向天空，
流星劃過機際，
我們一起前往
充滿未知的驚奇旅程！

製作：劉惠文

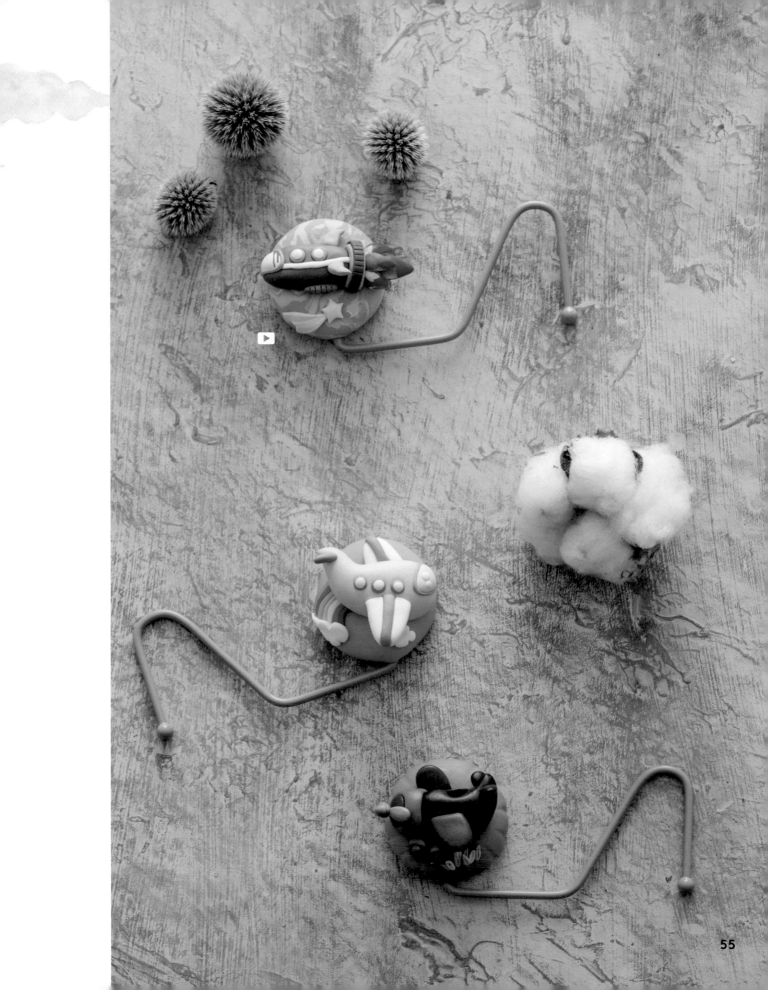

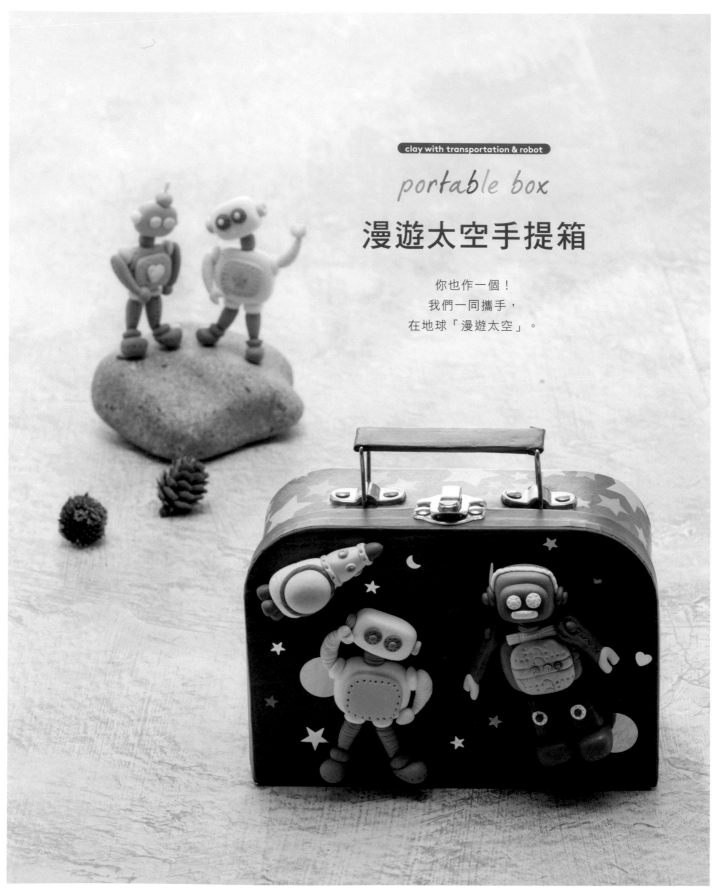

clay with transportation & robot

portable box

漫遊太空手提箱

你也作一個！
我們一同攜手，
在地球「漫遊太空」。

製作：呂淑慧

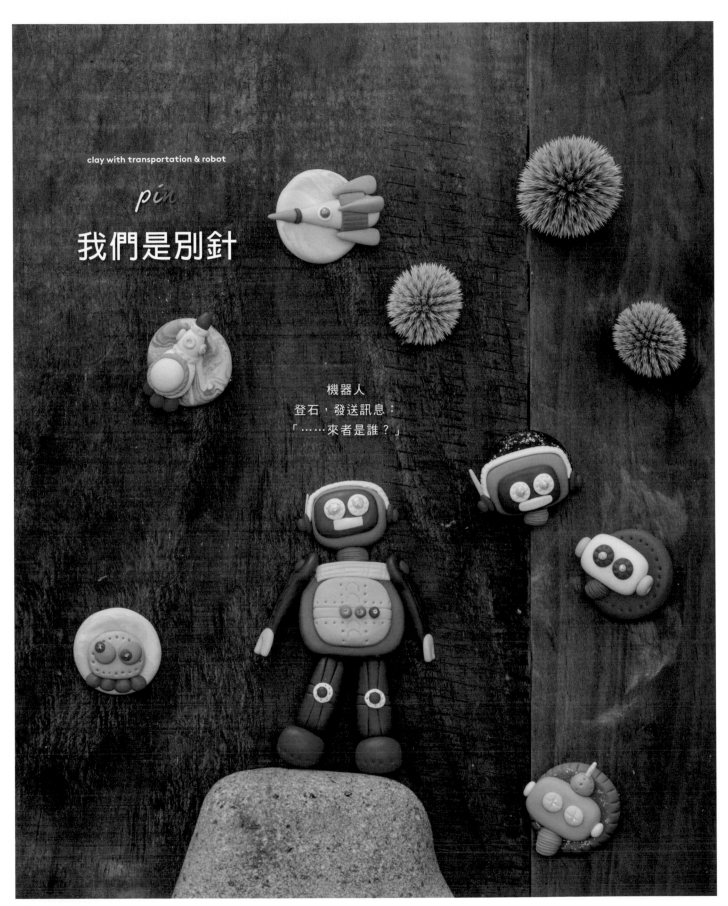

clay with transportation & robot

pin

我們是別針

機器人
登石，發送訊息：
「......來者是誰？」

製作：呂淑慧

CHAPTER
2

黏土小教室
wonderful day with clay

CLASS
FOR CLAY
基本篇

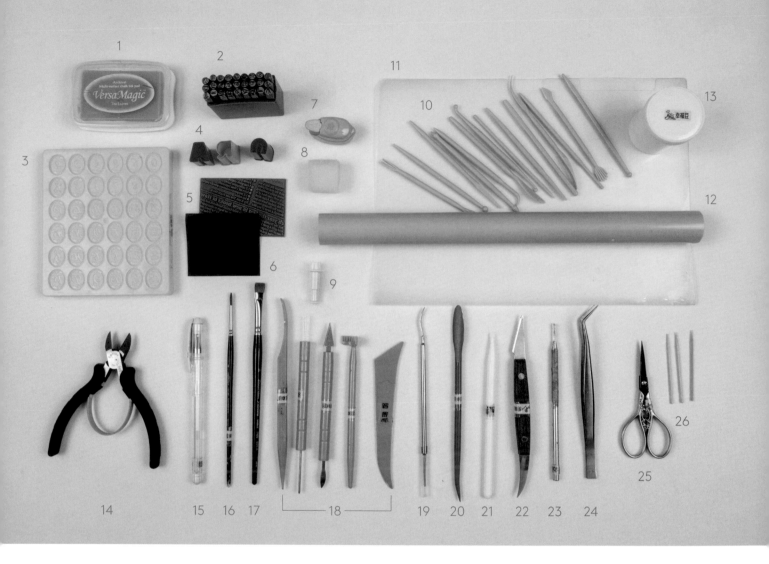

基本工具

basic tools

1 彩色印台	**9** 花框形推模	**17** 平筆	**20** 不沾土工具
2 英文鉛字字模	**10** 十四支黏土工具組	**18** 五支工具組	**21** 白棒
3 英文印模	**11** 透明文件夾	左−圓錐弧板	**22** 彎刀
4 英文字框模	**12** 圓滾棒	−錐子	**23** 七本針
5 壓紋印章模	**13** 黏土專用膠	−菱形彎刀	**24** 鑷子
6 磨砂紙	**14** 斜口鉗	−半弧	**25** 不沾土剪刀
7 打洞器	**15** 牛奶筆（金屬筆等）	右−鋸齒	**26** 牙籤
8 海棉	**16** 丸筆	**19** 細工棒	

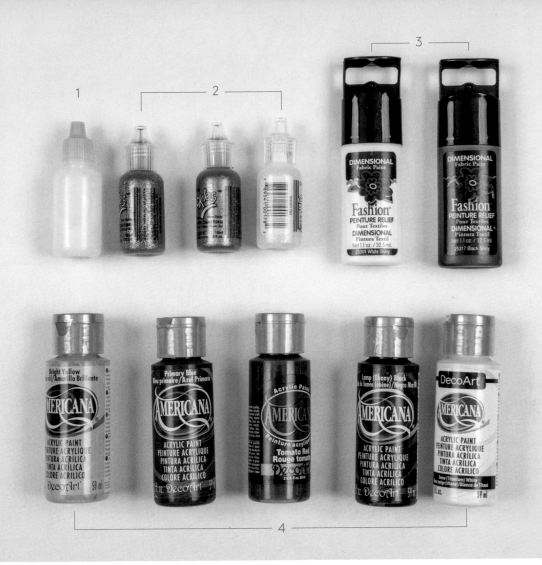

上色顏料
paint

1 水晶膠
2 五彩膠 （五彩膠有多種顏色，圖中以三色為代表。）
3 凸凸筆 （白、黑色）
4 壓克力顏料 （黃、藍、紅、黑、白色）

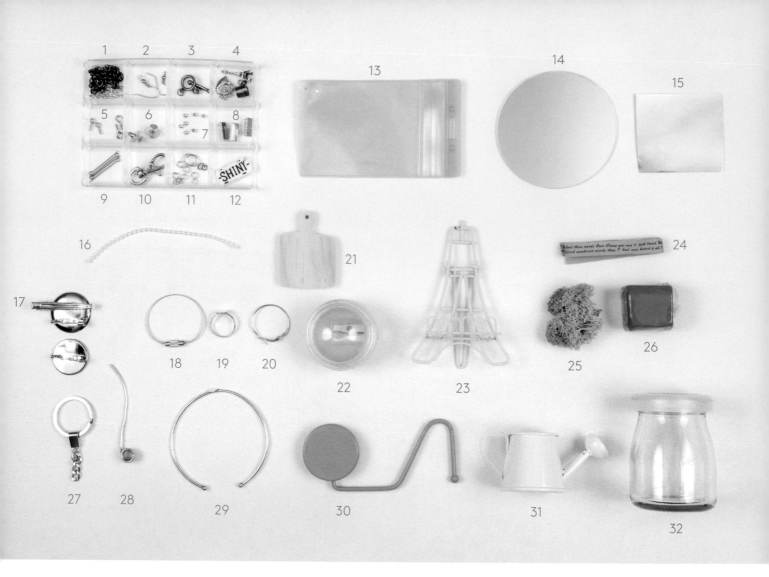

應用
配件
accessories

1. 五金練子
2. 耳鉤
3. 錬釦
4. 小掛飾
5. 羊眼
6. 耳釘
7. 色鑽
8. 緞帶夾

9. 9針
10. 問號鉤
11. 大小C圈
12. 熱縮圖片
13. 證件夾
14. 鏡子
15. 反光紙板
16. 珠鍊

17. 別針
18. 飾品環
19. 戒台
20. 耳圈
21. 袖珍型砧板
22. 削鉛筆器
23. 鐵製名片架
24. 各式緞帶

25. 乾燥海藻
26. 油土
27. 鑰匙圈
28. 鋁條留言夾
29. 手環
30. 包包掛鉤
31. 迷你澆水壺
32. 玻璃瓶

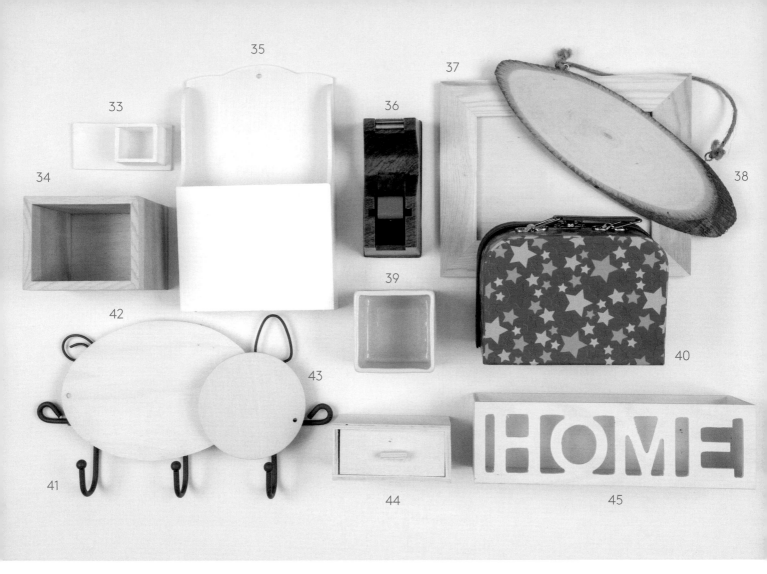

33 牙籤筒　　37 木製相框　　41 鐵掛鉤　　45 HOME置物盒

34 木製筆筒　　38 橢圓形木門牌　42 橢圓木片

35 掛式信插盒　39 方形瓷器　　43 圓形木片

36 膠台座　　　40 紙製方盒　　44 木製小抽屜

黏土介紹
introduction to clay

本書使用的特製兩用土，土質結合了輕土與樹脂土特性，不需烘烤，可自然風乾。乾燥速度取決於作品的大小，作品越小，乾燥速度越快。以輕土而言，一般表面乾燥的時間為半小時左右，但樹脂土需要的乾燥時間比輕土長；所以，特製兩用土的乾燥時間即介於兩種土之間。

土質

輕土密度較高，故作出來的作品較細緻也較輕，表面呈平光，乾燥定型後，可用水彩、油彩、壓克力顏料等上色，有很高的包容性；而樹脂土屬於油質性土質，作品表面會呈亮光質感，作出的作品比較重；所以，介於兩種土特性的特製兩用土，延展度很高，作品的精緻度可以很細（雖然亞於輕土），但又保留樹脂土的穩定度。

色彩

黏土分別有白、黑色與色土，但因為色土基本上都是由三原色調和出來，所以書內介紹的基本色土為黃、紅、藍色，其它顏色皆是以不同比例的色土揉合調出想要的顏色。但因土乾燥後的色調皆比新鮮土色深，調色比例也要注意此重點。

光澤度

在前面有提到，輕土乾燥後，表面呈平光；而樹脂土，作品表面會呈亮光質感，所以具有兩土特性的特製兩用土，作品乾後，表面會呈現微微亮度，就像擦了薄薄亮光漆。而因為本次作品多屬中小型，且加入了飾品的設計，所以直接以一種土（特製兩用土）製作。

基本調色
Color Mix

CRYKW

藍　　紅　　黃　　黑　　白

本書選擇特製兩用土製作作品。
特製兩用土不需烘烤，可自然陰乾
（一至二天可乾），但建議陰乾一
週後再使用為佳。
以藍、紅、黃、黑、白基本色，進
行調色製作。

本書步驟內容皆以色的明度統一説 ▶▶
明深淺。明度範圍以：深、原、
淺、粉、淡，五階為代表。（以紅色
為範例，比例可依個人喜好增減）

| R + K = 深紅 R10:K1 | R 紅 | R + W = 淺紅 R10:W10 | R + W = 粉紅 R5:W10 | R + W = 淡紅 R0.5:W10 |

基本調色示範：右為基本調色的範 ▶▶
例，可依個人喜好調整比例。

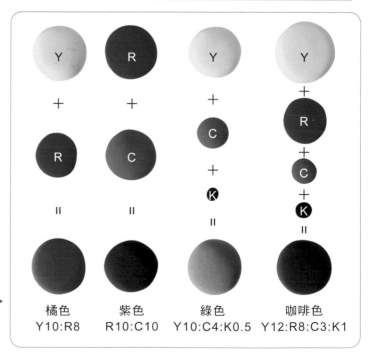

| Y + R = 橘色 Y10:R8 | R + C = 紫色 R10:C10 | Y + C + K = 綠色 Y10:C4:K0.5 | Y + R + C + K = 咖啡色 Y12:R8:C3:K1 |

在此提供以基本色（藍・紅・黃・黑・白）進行調色的參考比例，你也可以拿出身邊的色土，自行嘗試增添比例。

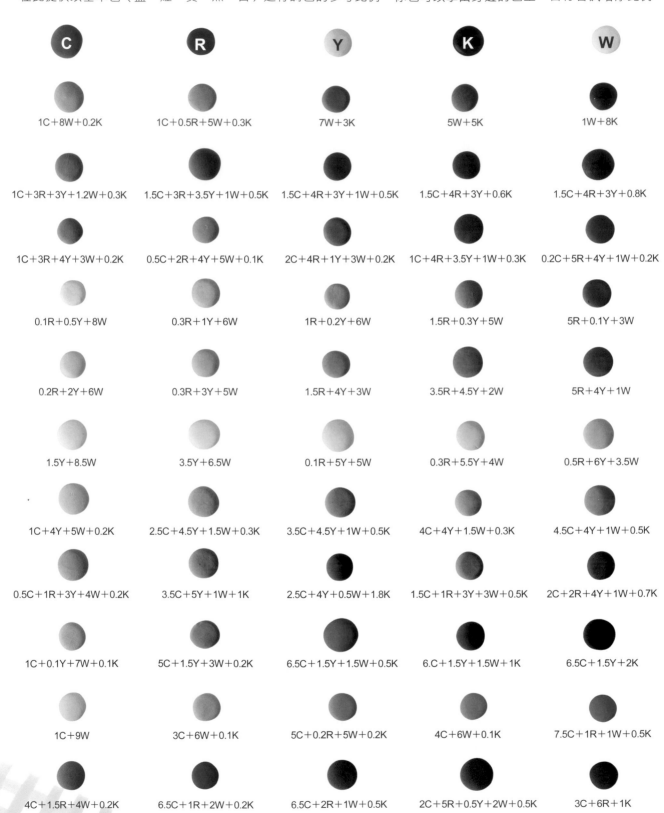

C	R	Y	K	W
1C+8W+0.2K	1C+0.5R+5W+0.3K	7W+3K	5W+5K	1W+8K
1C+3R+3Y+1.2W+0.3K	1.5C+3R+3.5Y+1W+0.5K	1.5C+4R+3Y+1W+0.5K	1.5C+4R+3Y+0.6K	1.5C+4R+3Y+0.8K
1C+3R+4Y+3W+0.2K	0.5C+2R+4Y+5W+0.1K	2C+4R+1Y+3W+0.2K	1C+4R+3.5Y+1W+0.3K	0.2C+5R+4Y+1W+0.2K
0.1R+0.5Y+8W	0.3R+1Y+6W	1R+0.2Y+6W	1.5R+0.3Y+5W	5R+0.1Y+3W
0.2R+2Y+6W	0.3R+3Y+5W	1.5R+4Y+3W	3.5R+4.5Y+2W	5R+4Y+1W
1.5Y+8.5W	3.5Y+6.5W	0.1R+5Y+5W	0.3R+5.5Y+4W	0.5R+6Y+3.5W
1C+4Y+5W+0.2K	2.5C+4.5Y+1.5W+0.3K	3.5C+4.5Y+1W+0.5K	4C+4Y+1.5W+0.3K	4.5C+4Y+1W+0.5K
0.5C+1R+3Y+4W+0.2K	3.5C+5Y+1W+1K	2.5C+4Y+0.5W+1.8K	1.5C+1R+3Y+3W+0.5K	2C+2R+4Y+1W+0.7K
1C+0.1Y+7W+0.1K	5C+1.5Y+3W+0.2K	6.5C+1.5Y+1.5W+0.5K	6.C+1.5Y+1.5W+1K	6.5C+1.5Y+2K
1C+9W	3C+6W+0.1K	5C+0.2R+5W+0.2K	4C+6W+0.1K	7.5C+1R+1W+0.5K
4C+1.5R+4W+0.2K	6.5C+1R+2W+0.2K	6.5C+2R+1W+0.5K	2C+5R+0.5Y+2W+0.5K	3C+6R+1K

基本
幾何形
Geometric

黏土造型皆由基本形延伸，在此示範基本形的揉搓技巧，幫助大家在延伸製作上更上手。

 圓形

1 調出想要的顏色，置於掌心，以旋轉方式搓揉黏土。

2 感覺球在掌心滾動，再換方向旋轉。

3 完成漂亮的圓形。

水滴形

1 水滴形是由圓形延伸，將圓形置於兩掌側邊。

2 手掌呈V形擺放，將球來回轉動，揉出水滴的尖頭。

3 完成水滴形。

長條形

1 先調出想要的顏色，置於掌心來回搓揉。

2 均勻轉動使其延伸（若長度要更長，可置於桌面搓動）。

3 完成長條形。

方形

1 依圓形技巧揉圓後，以食指、大姆指各輕壓於圓的四端，如圖。

2 置於平整桌面，以食指將每面輕壓為平面。

3 完成平整的方形。

應用技巧
Application skills

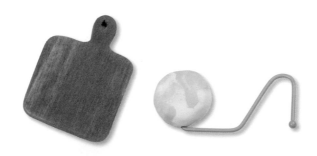

上色

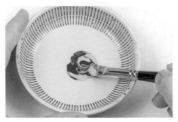
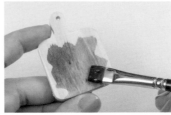

1 調色:壓克力顏料(紅、黃、藍)取適量倒入小瓷碟中,以平筆調出所需的咖啡色。

2 上色:將調好的咖啡色加入一些水稀釋,以平筆上色。

3 吹乾:以吹風機吹乾(每次上色後皆要吹乾)。

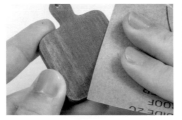

4 磨順:以磨砂紙輕磨袖珍型砧板至平滑。

5 擦拭:以濕抹布拭去磨砂後的木屑。

6 再上色:以平筆上色至表面平均,吹乾即完成。

混色+包覆

1 取白色及藍色黏土略混合揉捏,調出琉璃色。

2 將步驟1搓圓後,放入文件夾內,擀平。

3 以牙籤沾膠均勻塗於表面(含邊緣),將步驟2以傾斜方式蓋上。

4 平均將表面平蓋後,多餘土往側邊包覆。

5 以不沾土工具除去底部多餘黏土。

6 將邊緣收順。

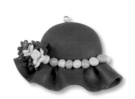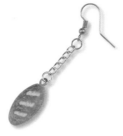

耳針

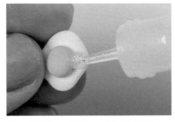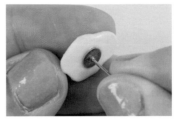

1 蛋白：取白色黏土搓圓形，壓扁為不規則狀。蛋黃：取黃色黏土搓圓形，略壓成圓鼓狀。再組合為荷包蛋。

2 裝飾：均勻平抹上透明五彩膠，待乾。

3 組合：耳針沾黏土專用膠黏在荷包蛋背面（也可取用瞬間膠）。

9針

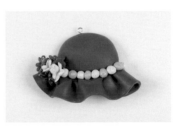

1 將9針塗上黏土專用膠。

2 自淑女帽頂端慢慢旋轉插入。

3 待乾即可加工使用。

鑷子＋七本針＋C圈

1 取淡米黃色黏土，搓1個兩端圓鈍的長橢圓形後，以鑷子夾出麵包烤紋。

2 以七本針黏土工具，輕拍麵包表面，作出質感。

3 取壓克力顏料調出咖啡色系，刷出麵包表面烤色；一端插入已沾膠的羊眼固定。

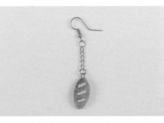

4 以兩支尖嘴鉗，同時一前一後，打開C圈。

5 一支尖嘴鉗夾著打開的C圈放入羊眼中。再取另一支尖嘴鉗，同樣一前一後合攏C圈開口。

6 組合上鍊子及耳釘，麵包耳環完成！（麵包表面也可加上保護漆，加強堅硬＆亮澤度。）

CHAPTER

3

可愛黏土的
日常習作

wonderful day with clay

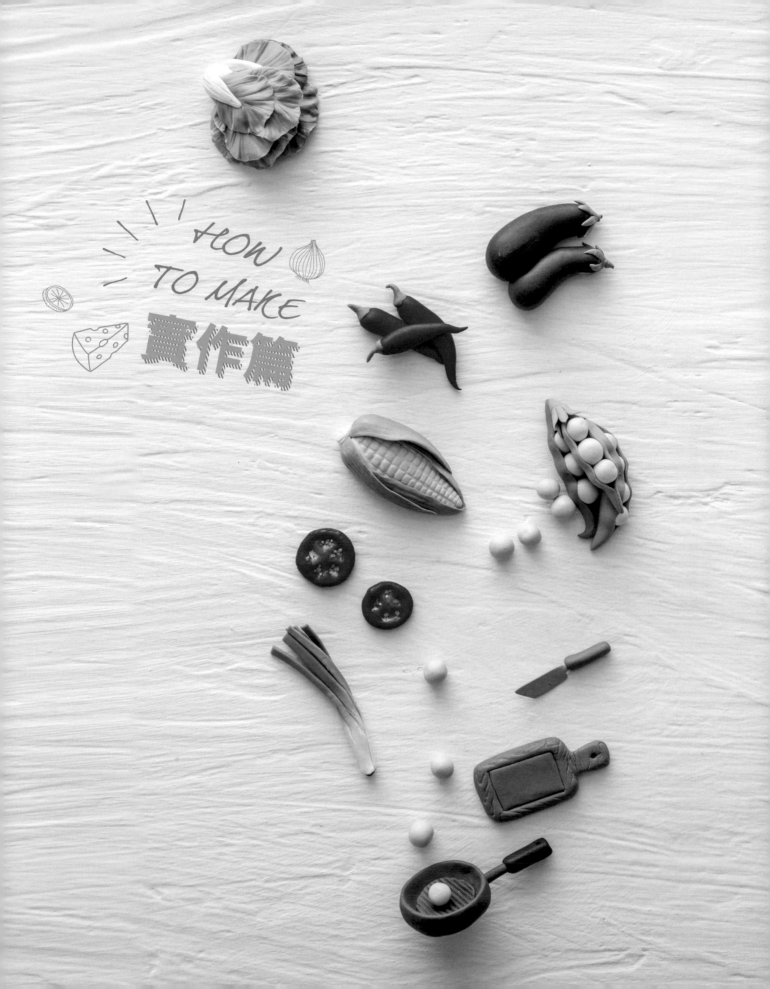

HOW
TO MAKE
實作篇

南瓜陶鍋
PAGE 8　NO.1

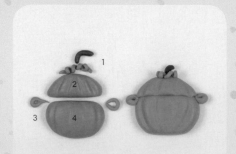

1 鍋蓋頭： 咖啡色黏土搓細條略彎；橘色黏土搓細條，扭轉圍住咖啡色鍋蓋頭。

2 鍋蓋： 橘色黏土搓圓壓扁後，切半＆順平邊緣，以白棒壓出紋路。

3 把手： 橘色黏土搓2段細條，各自繞成水滴形。

4 鍋身： 橘色黏土搓圓壓扁，上方推平，以白棒壓出紋路。

牛奶鍋
PAGE 8　NO.2

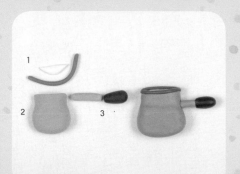

1 鍋口： 白色黏土搓圓壓扁後，切半並收順；灰色黏土搓細條作為鍋緣。

2 鍋身： 藍色黏土搓小圓錐壓扁，上緣推平收順，兩側內縮。

3 把手： 藍色黏土搓長條待乾，咖啡色黏土搓橢圓＆以細工棒鑽洞，上專用膠黏合。

平底鍋
PAGE 8　NO.3

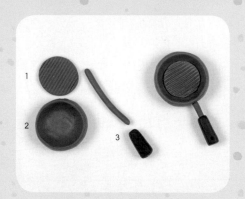

1 鍋底： 鐵灰色黏土搓圓壓扁，以彎刀壓出紋路。

2 鍋身： 鐵灰色黏土搓圓壓扁，以白棒圓端壓凹槽。

3 把手： 鐵灰色黏土搓長條待乾；黑色黏土搓橢圓＆以細工棒鑽洞，上專用膠黏合。

咖啡色
雙耳陶鍋
PAGE 8　NO.4

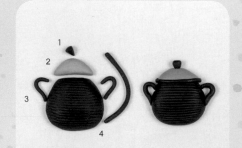

1 鍋蓋頭： 深咖啡色黏土搓小水滴，圓頭推平。

2 鍋蓋： 粉紅色黏土搓圓壓扁，切半並收順邊緣。

3 把手： 深咖啡色黏土搓2段細長條，彎成弧形。

4 鍋身： 深咖啡色黏土搓圓壓扁，收平上側邊，以彎刀壓紋路。再搓1段細長條沿著鍋緣黏上。

動物造型陶鍋

PAGE 8　NO.5

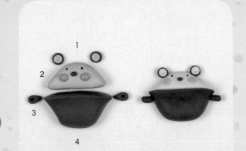

1 鍋蓋頭：咖啡色、膚色黏土，各搓2個小圓後壓扁組合，中間以白棒壓凹。

2 鍋蓋：膚色黏土搓兩頭尖的胖錐形，稍微壓扁一邊收平。粉紅色黏土搓2個圓作為腮紅；咖啡色搓小圓作為鼻子，再以黑色凸凸筆點上眼睛。

3 把手：咖啡色黏土搓2個小水滴並刺洞。

4 鍋身：咖啡色黏土搓橢圓後，壓扁並輕推成梯形，中間以白棒淺壓凹槽，上側邊稍微壓扁收順。

紫色造型陶鍋

PAGE 8　NO.6

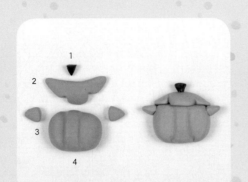

1 鍋蓋頭：黑色黏土搓小水滴，圓頭推平。

2 鍋蓋：淺紫色黏土搓兩頭尖的胖錐形，壓扁一側推平；凸端以彎刀作出紋路＆鍋蓋造型。

3 把手：淺紫色黏土搓2個小水滴，圓頭推平。

4 鍋身：淺紫色黏土搓橢圓形，壓扁再以白棒壓出紋路。

塔吉鍋

PAGE 8　NO.7

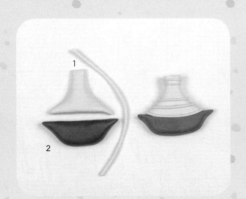

1 鍋蓋：米色黏土搓葫蘆形，壓扁後上下兩邊切平收順，加上細條作裝飾。

2 鍋身：綠色黏土搓橢圓形，壓扁切半收順後，兩側邊輕推成梯形，再拉出鍋緣＆順平邊緣。

紫色造型杯

PAGE 9　NO.13

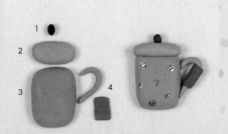

1 杯蓋頭：黑色黏土搓小水滴。

2 杯蓋：粉紅色黏土搓橢圓形，壓扁＆收順。

3 杯身：紫色黏土搓橢圓形，壓扁成略方形。

4 杯把：紫色黏土搓細＆彎成弧形。擀平深藍色黏土，切方形包覆手把。

墨綠色茶杯

PAGE 9　NO.8

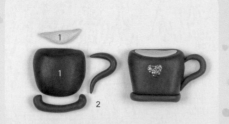

1杯身：墨綠色黏土搓橢圓後壓扁，上側推平順邊。茶水：淺藍綠色黏土搓圓壓扁切半，收順黏在杯口。

2杯把＆底座：墨綠色黏土搓兩端尖頭的細長條，彎成弧形。搓另一段細長條圍繞底部。

3裝飾：金色五彩膠點綴上心形。

墨綠色造型壺

PAGE 9　NO.9

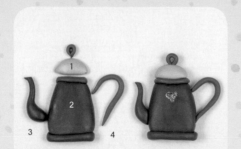

1壺蓋：淺藍綠色黏土搓圓後壓扁，切半並順平邊緣。藍綠色黏土搓長條＆繞成小水滴狀，作為蓋頭。

2壺身：墨綠色黏土搓成錐形後壓扁，上側切平順邊。藍綠色黏土搓細長條黏在壺口。

3壺嘴：墨綠色黏土搓尖頭細長條，彎成弧形，再以錐子在壺嘴戳洞。

4壺把＆底座：藍綠色黏土搓兩端尖頭的細長條，彎成弧形。再取墨綠色黏土搓細長條圍繞底部。

古典茶杯

PAGE 9　NO.11

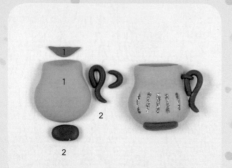

1杯身：橘黃色黏土搓錐形後壓扁，兩側內縮、上側切平順邊。茶水：橘色黏土搓圓壓扁切半，收順黏在杯口。

2杯把＆底座：咖啡色黏土搓細長條彎出造型，再搓一小條固定杯把。底座以咖啡色黏土稍微壓平後塑成方形。

古典細嘴茶壺

PAGE 9　NO.12

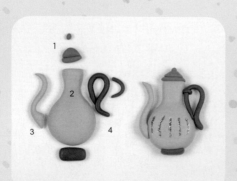

1壺蓋：橘色黏土搓圓，壓扁後切半，順平邊緣＆壓線。再搓小水滴黏上蓋頭。

2壺身：橘黃色黏土搓長錐形後壓扁，上半部兩側以手指輕壓內縮，上側切平順邊。

3壺嘴：橘黃色黏土搓尖細長水滴彎出弧度，再以錐子在壺嘴戳洞。

4壺把＆底座：咖啡色黏土搓細長條彎出造型，再搓一小條固定手把。底座以咖啡色黏土稍微壓平後塑成方形。

胖胖造型壺

PAGE 9　NO.10

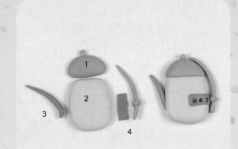

1壺蓋：粉紅色黏土搓圓後切半，順平邊緣，再搓小水滴黏作蓋頭。

2壺身：膚色黏土搓出稍方的橢圓，壓扁。擀平橘色黏土，切長方形作為裝飾。

3壺嘴：橘色黏土搓兩端尖頭的細長條，彎出弧度。

4壺把：粉紅色黏土搓尖細的長水滴形，彎出弧度。再擀平少量粉紅色黏土，切方形包圍局部手把。

紅辣椒

PAGE 10　NO.15

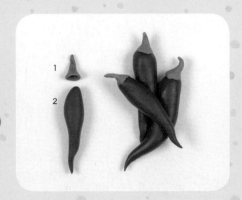

1蒂頭：調黃綠色黏土搓出長錐形，胖端推凹。

2主體：紅色黏土搓長胖水滴形，調整動態。

3組合：共作3組，沾專用膠組合（如圖）。

菜單黑板

PAGE 11　NO.17

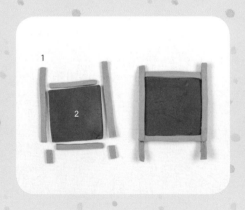

1外框：調淺黃咖啡色黏土並擀平，切為6條長方形（如圖）。

2黑板：調墨綠色黏土，擀平後切成正方形。

抹刀

PAGE 12　NO.23

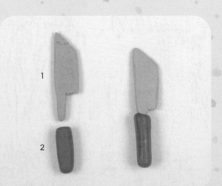

1刀身：擀平灰色黏土，以彎刀切出刀形，並將邊緣收圓弧狀，待乾。

2握柄：調橄欖綠色黏土搓長條形，以錐子戳洞。

兒童運動鞋／娃娃鞋

PAGE 22　NO.26

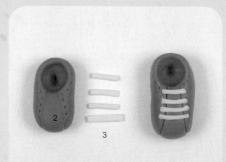

1主體：橘色黏土搓圓方形略壓扁，以白棒在穿鞋處開洞＆將鞋緣壓薄，整理鞋形。

2鞋面紋路：以彎刀壓出鞋子的車縫線。

3鞋帶：擀平黃色黏土，切4段長條。

芭蕾舞鞋

PAGE 22　NO.28

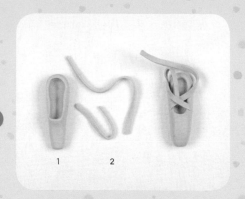

1主體：粉紅色黏土搓水滴形，尖端壓平作為鞋頭，左右上下微微推平。再以白棒在穿鞋子處開洞，並將鞋緣壓薄，整理鞋形。

2鞋帶：粉紅色黏土搓2段細長條＆稍微擀平，隨意造型出最優美的形態。

帽子

PAGE 23　NO.30

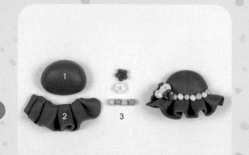

1帽頂：深藍色黏土搓圓，修整成頭形。

2帽緣：深藍色黏土搓長條，擀平＆抓褶成波浪狀。

3裝飾：取淡黃色、淺藍色黏土搓小圓球，深藍色、米白色黏土以壓花器壓小花。黏在帽子上後，加上五彩膠增添閃亮感。

（在此示範藍色款，你也可以自由製作喜歡的顏色喔！）

編織感手提包

PAGE 23　NO.33

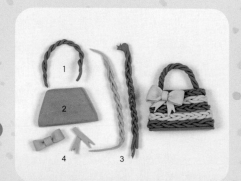

1手把：深紫色黏土搓2段細長條，重疊捲成麻花＆彎出弧度。

2包身基底：淺紫藍色黏土搓圓＆壓成方形，兩側切成梯形收順。

3包身編紋：深紫色、淺紫藍色黏土分別搓9段、6段細長條。3段同色細長條各自編成三股辮，再依序排列黏在基底上。

4蝴蝶結：淺紫藍色黏土搓長條壓扁，以彎刀裁切＆組成蝴蝶結裝飾。

手套
PAGE 28　NO.39

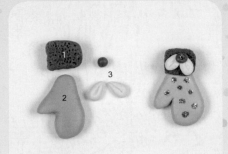

1手腕：藍色黏土搓四方形壓扁，以七本針戳孔，作出蓬毛感。

2手掌：淺藍色黏土搓胖圓錐壓扁，以彎刀切虎口&順邊。

3裝飾：淺黃色黏土搓2個小水滴壓扁，深藍色黏土搓小圓球。

4組合：依圖示組合後，點上五彩膠。

靴子
PAGE 28　NO.40

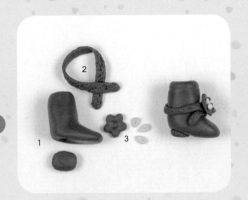

1靴身：藍色黏土搓1個長錐，彎出鞋型稍壓扁，再搓小橢圓稍壓平作為鞋跟。

2繫帶：藍色黏土搓細長條，擀平後繞靴身交叉黏合，再以錐子戳出裝飾紋。

3裝飾花：以壓花器壓出藍色小花，揉3個黃色小水滴。組合黏上後，以五彩膠點綴增色。

筆記本
PAGE 28　NO.41

1內頁：白色黏土搓圓球後，稍微壓扁&輕推成方形，側邊以彎刀劃出書頁紋路。

2封皮：淺綠色黏土搓長條後，壓扁&順邊輕推成長方形。另搓小長條壓扁作釦帶組合。

3裝飾：以錐子沿封皮四邊，輕劃不連續的短線，作出縫線效果。釦帶黏上色鑽作為按釦。

馬卡龍
PAGE 28　NO.42

1主體：粉紅色黏土搓圓稍壓扁，以七本針在1/2挑紋，共作2片。

2夾心：白色黏土搓圓壓扁，黏在2片主體中間。

3裝飾花：以壓花器壓白色小花，黃色黏土搓小圓作為花心。

絲巾花
PAGE 27　NO.34

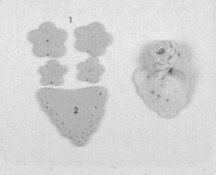

1花：擀平粉紅色黏土，以壓花器壓出大小花片各2片。花瓣交錯地層疊花片，並以錐子壓花心。

2絲巾：擀平粉紅色黏土，以十四支黏土工具（半弧）切三角形後，將兩側邊抓褶，並以錐子沿邊戳孔作為裝飾。

3裝飾：組合後，以五彩膠加上裝飾。

淑女包（P87）
＋絲巾花

小口金錢包
PAGE 27　NO.35

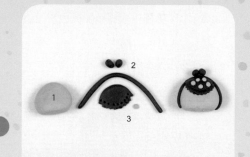

1包身：粉紅色黏土搓錐形後，稍微壓扁。

2珠釦＆口金框：黑色黏土搓2個小圓球＆1段細長條。

3包身裝飾：黑色黏土搓圓壓扁後，以半弧工具壓花邊。粉紅色黏土搓5個小圓點。

梳子
PAGE 27　NO.36

1梳齒：灰色黏土搓長條＆擀平，以不沾土剪刀剪鬚。

2梳柄：黑色黏土搓長錐形，再以白棒圓端壓凹槽。

3組合：梳齒捲圓成一束，黏在凹槽中。

刷具
PAGE 27　NO.37

1刷毛：灰色黏土搓小長條擀平，以不沾土剪刀剪鬚。

2刷柄：黑色黏土搓長條，在上側以錐子戳洞。

3組合＆裝飾：刷毛捲圓成一束黏在凹洞中，並以金屬筆畫上裝飾。

彩妝盒

PAGE 27　NO.38

1盒體：黑色黏土搓長條後擀平，以彎刀切長方形。

2色餅＆鏡面：銀色紙剪小圓形當鏡面，粉黃橘、白色、粉紅色、紫色黏土搓小圓球壓扁。

3裝飾：黏上銀色紙鏡面＆圓片色餅，以金屬筆畫邊框。

小熊椅凳

PAGE 32　NO.47

1椅面＆凳腳：淡黃咖啡色黏土搓圓壓平，作為椅面；淡黃咖啡色黏土，揉4個胖水滴形，壓平胖端作為凳腳。

2耳朵：淡黃咖啡色黏土搓2個圓壓平，中心以白棒略壓凹，作為外耳。粉黃咖啡色黏土搓2個小圓壓平，作為內耳。將內外耳黏合。

3眼睛＆嘴部：粉黃咖啡色黏土搓圓，壓平並黏於椅面，壓出嘴部紋路。黑色黏土先搓橢圓壓平後，沾黏土專用膠黏在嘴巴上部，作為鼻頭；再搓2個圓壓平，作為眼睛。

鑰匙

PAGE 51　NO.75

1主體：調淡藍紫色黏土，搓1個胖水滴。在胖端捏拉出小圓頭，胖端下方往內推細。尖端斜切一塊黏土，收順為凸端；另搓3個小胖水滴組合。

2表面花紋：將主體稍微壓平。小圓頭處以錐子鑽洞，胖端以圓頭小棒壓出心形，下方壓凹3個小洞。

工具鉗

PAGE 51　NO.76

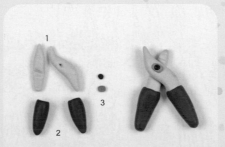

1主體：調淡灰色黏土，搓2段兩頭圓尖的長條。1條以彎刀壓紋1/2，另1條塑成微S形，以白棒在中心戳一個洞。

2握柄：紅色黏土搓2個胖水滴，皆在胖端以白棒鑽洞。

3固定鈕：調紫色黏土，搓圓球＆輕壓；調藍紫色黏土，搓略大的圓球＆輕壓。

水彩顏料

PAGE 40 NO.53

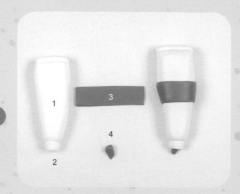

1 管身：白色黏土搓長水滴，圓端以彎刀壓平＆劃出質感。

2 管口：白色黏土搓小短柱，以彎刀橫向劃出刻痕，黏於管身尖端，底面以白棒壓凹。

3 色標：擀平藍色黏土，以不沾土剪刀修剪成長方形，黏於管身中段位置。

4 顏料：藍色黏土搓水滴形，隨意壓出凹凸不平的形狀，黏於管口內凹處。

自動原子筆
PAGE 40 NO.54

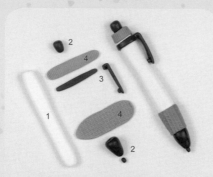

1 筆桿：白色黏土搓長條。

2 筆帽＆筆頭：紅色黏土搓胖水滴，大、中、小各1個。大・小水滴尖端以尖錐子戳洞。

3 筆夾：紅色黏土搓細長條，一端切齊，一端維持圓弧。切齊端摺出7字形，圓弧端搓1個紅色小圓球黏上。再搓1段紅色細長條，壓平備用。

4 裝飾：粉紅色黏土搓2長條。1條擀成寬版，以彎刀壓出格子紋路；1條擀成窄版，以彎刀壓出橫條紋路。

鉛筆
PAGE 40 NO.55

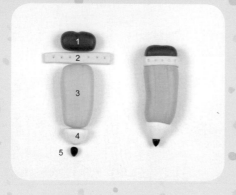

1 筆帽：咖啡色黏土搓長方體，上方中央以不沾土工具彎部壓凹。

2 鐵環：淺黃色黏土搓長條後壓平，以錐子戳洞作出鐵片質感。

3 筆桿：深黃色黏土搓長方體，以不沾土工具彎部輕劃長線，筆桿微彎出弧度。

4 筆頭：淺黃色黏土搓胖水滴，尖端以小丸棒壓凹。

5 筆芯：黑色黏土搓小水滴，黏於筆頭壓凹處。

仙人掌
PAGE 41 NO.57

1 主體：綠色黏土搓4個大小不同的水滴，並壓平。

2 表面：以錐子在表面隨意點刺。

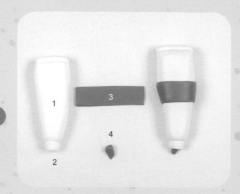

80

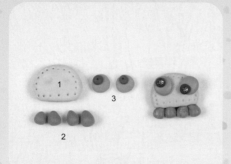

太空生物
PAGE 50　NO.70

1主體：淺粉紅色黏土搓圓壓平。以尺將下方弧邊推平，維持2/3的圓弧，再以錐子沿邊點出裝飾紋路，以白棒在推平的底側壓4個凹洞。

2腳：深粉紅色黏土搓4個胖水滴，黏於主體底側凹洞中。

3眼睛：藍綠色黏土搓圓壓平，藍色黏土搓小圓球，再重疊在一起。共作2組。

4裝飾：組裝完成後，眼睛點上五彩膠，增添神采。

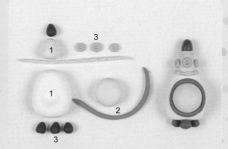

太空船
PAGE 50　NO.71

1主體：白色黏土搓胖水滴壓平，以丸棒壓凹中央位置。淺黃色黏土搓略小的胖水滴，作為船頭。

2座艙：淡藍色黏土搓圓球。藍色黏土搓長條形，以彎刀劃出質感。

3裝飾：深粉紅色黏土搓4個水滴。淺黃色黏土搓長條狀，以小丸棒壓出質感。淺綠色黏土搓3個小圓，以小丸棒壓凹洞，組裝完成後，點上五彩膠。

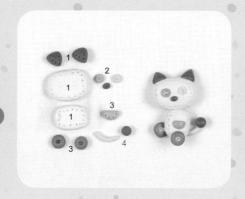

機器貓
PAGE 50　NO.72

1主體＆耳朵：膚色黏土搓2個大、小長方體壓平。紅色黏土搓2個大圓，塑型成三角形。

2眼睛＆鼻子：粉綠、粉藍、紅色黏土搓圓壓平，黏上大長方主體表面，粉綠、粉藍色中間壓凹。

3口袋＆輪子：金色黏土搓半圓壓平。粉紫色黏土搓2個圓壓平，以白棒將中間壓凹。

4尾巴：淺黃色黏土搓長條，以彎刀劃出橫紋。紅色黏土搓圓球。

5裝飾：主體、耳朵、口袋以錐子沿邊點出紋路。眼睛、輪子點上五彩膠。

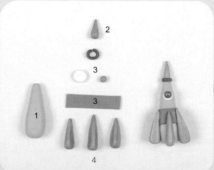

火箭
PAGE 50　NO.74

1主體：黃色黏土搓1個長水滴。

2尖頭：金色黏土搓1個水滴。

3裝飾：深粉紅色黏土搓長條，圍成圓圈。粉紫色黏土擀平切長方形，以彎刀劃出等距的條紋。白色黏土搓圓壓平＆中央壓凹。藍色黏土搓小圓球。

4底座：金色黏土搓3個水滴＆壓出銳利側邊。

蔥

【使用黏土】 綠色、淡綠色、白色、咖啡色

【材料&工具】 不沾土剪刀、白棒、黏土專用膠、文件夾、圓滾棒

PAGE 10　NO.14

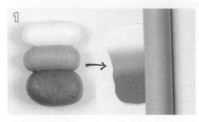

1 白色、淡綠色、綠色黏土，分別搓橢圓形，層疊緊貼地放入文件夾內。以圓滾棒在文件夾上輕輕擀平三色，捲起；重覆數次，作出漸層色。

2 以不沾土剪刀將漸層綠的部分剪成條狀。

3 在白色位置沾上專用膠，捲收成束，調整綠葉的動態。再取一點咖啡色黏土搓小圓球，以專用膠黏於白色頂端&以白棒挑毛。完成！

玉米

【使用黏土】 淺銘黃色、淺綠色、淡米白色

【材料&工具】 白棒、黏土專用膠、牙籤、文件夾

PAGE 10　NO.16

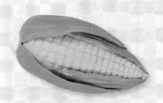

1 玉米：取淺銘黃色黏土，搓兩頭微鈍的長水滴。以白棒在長水滴表面，壓劃直條紋。

2 再壓劃上橫條紋，作出玉米的顆粒感。

3 玉米葉：取淺綠色黏土，搓兩頭微鈍的水滴，再將一端捏尖。

4 以白棒在步驟3表面，由胖端往尖端壓劃葉紋。

5 捏出玉米葉側緣的波浪狀動態感。

6 玉米葉沾上專用膠，包覆黏合於步驟2玉米的左側。

7 再作3片玉米葉，如圖所示包覆玉米。另取淡米白色黏土搓小圓球，壓平&黏於玉米頂端，以白棒在側邊壓劃紋路。

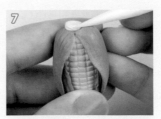

8 完成！

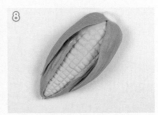

起司

PAGE 12　NO.22

【使用黏土】淡米黃色、銘黃色土
【材料&工具】白棒、不沾土剪刀、黏土專用膠、牙籤、彎刀

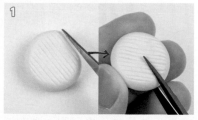

1 取淡米黃色黏土搓圓後壓平，以彎刀在表面壓直紋。以不沾土剪刀剪出一小塊三角形。

2 銘黃色黏土搓長橢圓，壓扁後背面沾專用膠，包覆步驟1的三角切塊側面，並以白棒推塑平整。

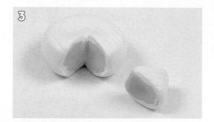

3 大起司切面也同樣加上銘黃色黏土，完成！

倒咖啡

PAGE 11　NO.20

【使用黏土】淺藍色、銘黃色、咖啡色、橄欖綠色
【材料&工具】白棒、黏土專用膠、牙籤、十四支黏土工具組（小丸棒）

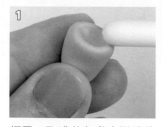

1 杯子：取淺藍色黏土搓胖錐形，胖端以白棒壓凹作為杯口。

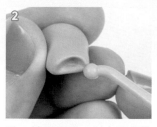

2 另一端壓平後，以十四支黏土工具組的小丸棒，壓出杯底內凹造型。

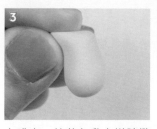

3 咖啡壺：銘黃色黏土搓胖橢圓，將一端壓平&拉塑出微尖嘴口。

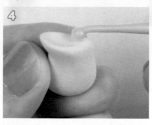

4 壺口：以十四支黏土工具組的小丸棒，將壺口壓凹塑型。

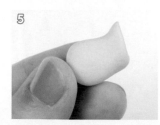

5 調整壺身弧度動態，咖啡壺完成。

壓平

6 咖啡色黏土搓長條，如圖示壓平一端，塑型成液態咖啡狀。

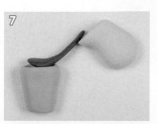

7 步驟6平面端沾專用膠，黏於杯口表面；另一鈍端，接黏於壺口，待乾。

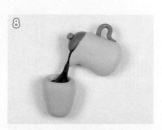

8 壺把手：取橄欖綠色黏土，搓長條&彎出造型，黏於壺身側邊；壺蓋：再另搓圓球壓平&搓小胖水滴，如圖示黏於壺口，完成！

法國麵包

【使用黏土】淡黃咖啡色、淺綠色、淡米色、淺紅色、淡紅色、白色、銘黃色

【材料&工具】白棒、黏土專用膠、牙籤、文件夾、彎刀、不沾土剪刀、海綿、壓克力顏料、十四支黏土工具組（小丸棒）

1

取淡黃咖啡色黏土，搓兩頭尖的長條形，以彎刀於表面壓斜紋。

2

以手指將步驟1長條形的兩側，往背面捏收，讓切紋更為明顯。

3

以不沾土剪刀，剪去步驟2背面的多餘黏土。

4
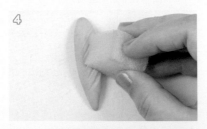
海綿沾壓克力顏料輕拍表面，作出麵包質感；法國麵包完成。

5
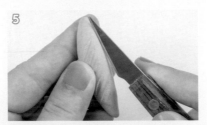
以彎刀將法國麵包從側邊剖開，但不切斷。

6
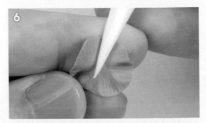
生菜：取淺綠色黏土，搓圓球後壓扁，以白棒放射狀地沿外圍滾薄。依相同作法製作數片。

7
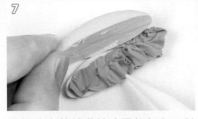
將數片生菜鋪黏於法國麵包內，並以白棒調整動態。

8

番茄橫切片：淡紅色黏土搓小圓球、淺紅色黏土搓大圓球，壓扁後沾專用膠重疊黏合。

9
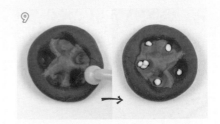
以小丸棒在淡紅色處壓5個小凹洞。取淡米色黏土，搓數個小水滴為番茄籽，置於凹洞內。

10
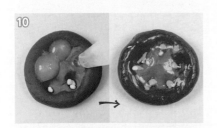
將專用膠和水裝罐，擠塗於番茄橫切片表面，乾燥即完成。依相同作法製作數片。

11

荷包蛋：白色黏土搓圓壓平。銘黃色黏土搓小圓，黏於蛋白上。美乃滋：取淡米色黏土，搓數段細長條。

12

依個人喜好，由下往上疊放生菜、番茄橫切片、荷包蛋、美乃滋及生菜等，合上麵包，完成！

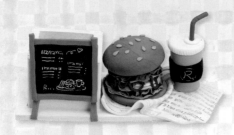

早餐
牙籤收納

PAGE 16　NO.24

（No.17.18.19應用組合）

【使用黏土】墨綠色、淡綠色、銘黃色、淺黃色、紅咖啡色、咖啡色、淺黃咖啡色、淡黃咖啡色、白色、淺紅色、淡紅色、深灰色、淺灰色、淡藍色、米黃色

【材料&工具】白棒、黏土專用膠、牙籤、圓滾棒、文件夾、不沾土剪刀、英文字模、牛奶筆、牙籤筒木器、壓紋印章模、彩色印台

取紅咖啡色、咖啡色黏土，將兩色黏土稍微混色。

混色黏土搓圓壓平，塑成漢堡麵包的形狀。共製作2個。

生菜：淡綠色黏土搓圓壓扁，以白棒放射狀地滾薄，使邊緣呈波浪層狀。

起司：淺黃色黏土搓圓後壓扁，以不沾土剪刀剪去四周，剪出正方形。

荷包蛋：白色黏土搓圓後，稍微壓平。銘黃色黏土搓小圓球後，沾專用膠組合在蛋白上，一起壓扁。

番茄醬：取淺紅色黏土搓細長條。

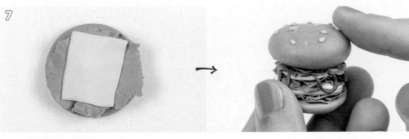

以專用膠，將生菜、起司、荷包蛋，層層疊放&黏合於一片麵包平面上方，並加上垂繞的番茄醬。疊放好足夠的配料後，蓋上另一片麵包。取淡黃咖啡色黏土，搓數個小水滴壓平，黏於漢堡表面當作芝麻。

淡藍色黏土搓長錐形，上下壓平塑型成下窄上寬的飲料杯形。白色黏土搓圓後壓平，黏於杯口；再搓白色小圓球，黏於吸管處，以白棒預壓吸管位置。

吸管：淡紅色黏土搓細長條，黏於步驟8吸管洞，再在吸管口戳小洞，微彎出吸管轉折處。杯套：深灰色黏土搓長條後壓扁，圍黏於飲料杯腰間。標籤：淺灰色黏土搓小圓球，壓扁後黏在杯套中央，以字模壓印。

將黏土紙、漢堡黏在木底板上，菜單黑板（作法P.75）黏於牙籤筒木器表面，以牛奶筆畫上簡易的圖文菜單。完成！

PS黏土紙：壓紋印章模沾彩色印台，蓋印於擀平的米黃色黏土表面，切出想要的長方形大小。

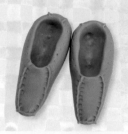

男仕
懶人鞋

PAGE 22　NO.27

【 使用黏土 】　墨綠色
【 材料&工具 】　白棒、鑷子、黏土專用膠、牙籤

取墨綠色黏土搓水滴形，將尖端推平作出鞋頭，左右上下再微壓成平面。

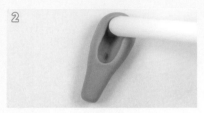

以白棒將穿鞋子處開洞，再將鞋緣壓薄，整理出鞋子的形狀。

以鑷子夾出鞋子的車縫線。完成！

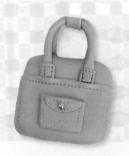

綠色提包

PAGE 23　NO.31

【 使用黏土 】　湖水綠色
【 材料&工具 】　白棒、圓滾棒、五支工具組（鋸齒）、黏土專用膠、牙籤、不沾土剪刀、文件夾、銀珠

A：取湖水綠黏土，先搓壓1個略厚的正方體&收順。
B：再另以圓滾棒擀平&裁1片長方形。

將步驟1的B沾專用膠，包覆A下方2/3，收順並以鋸齒工具壓紋。

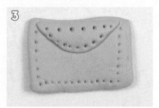

小口袋：取湖水綠黏土，搓圓後壓平，塑成長方形；再另取少許湖水綠黏土，搓圓後壓平，塑成小三角形，黏在長方形上，以白棒尖端點刺紋路。

提把：取湖水綠黏土，搓長條形，彎出弧度。共作2條。

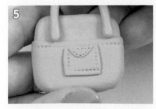

將步驟4提把沾專用膠，黏在步驟2前後方；步驟3小口袋沾專用膠，黏在袋身中央。

取湖水綠黏土，搓長條後壓平，以不沾土剪刀剪成4片。

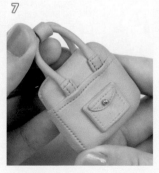

步驟6沾專用膠黏在提把與袋身的接連處，以鋸齒工具壓出縫線紋；另取湖水綠黏土，搓1小段長條&壓平，沾專用膠收攏包圍2條提把。再將銀珠沾專用膠黏在步驟3小三角形處，完成！

圓形
淑女包
PAGE 23　NO.32

【 使用黏土 】 粉紅色、黑色
【 材料&工具 】 白棒、圓滾棒 、五支工具組（半
弧、錐子） 、彎刀、不沾土剪刀、
黏土專用膠、牙籤、文件夾

1

取粉紅色黏土搓圓，壓平＆收順。

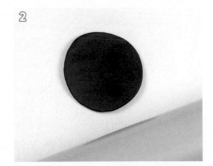

2

取黑色黏土搓圓，以圓滾棒擀薄。

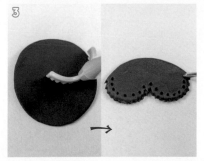

3

以半弧工具在步驟2上壓2次花邊
後，移除下方的多餘黏土，以錐子
沿花邊點刺紋路。

4

將步驟3沾專用膠黏在步驟1上，並
收順。

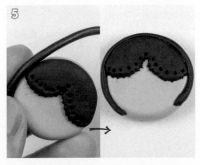

5

取黑色黏土搓2段長條，沾專用膠分
別黏在步驟4的正面＆背面。

6

提把：取黑色黏土搓2段細長條，重
疊捲成麻花狀，彎出弧度。

7

取粉紅色黏土搓長條後壓扁，兩側
往中心黏合，如圖示摺成蝴蝶結。

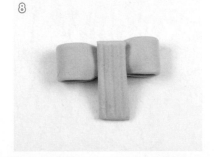

8

取粉紅色黏土搓小長條後壓扁，以
彎刀壓直紋，沾專用膠包覆蝴蝶結
的中心。

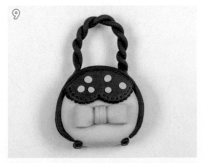

9

依圖示，將提把＆蝴蝶結沾專用膠
黏在包身上。再取粉紅色黏土搓6個
小圓，稍壓扁＆黏在包口貼邊；取
黑色黏土搓4個小圓，略壓後黏在包
身底部。完成！

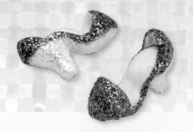

高跟鞋

【 使用黏土 】　白色

【材料＆工具】　黏土專用膠、文件夾、五支工具組
（錐子）、五彩膠

1

取白色黏土搓長錐形，中段往內側
推凹。

2

將步驟1壓平。

3

將步驟2兩端一上一下彎曲，作為高
跟鞋的鞋底。

4

鞋跟：取白色黏土搓胖錐形，胖端
壓平後，拇指及食指同時將胖端往
前拉出。

5

將步驟3及4沾專用膠，如圖示黏合。

6

鞋面：取白色黏土搓兩頭尖長錐
形，壓平。

7

鞋面一側沾專用膠，黏合於鞋尖處。

8

取白色黏土搓兩頭尖的長條，壓平
並沾專用膠黏合固定於後鞋面處。

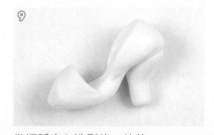

9

微調弧度＆造型後，待乾。

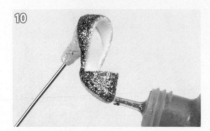

10

將錐子插入鞋跟支撐，鞋面厚塗五
彩膠（紫色、粉色都ok！），鞋跟
薄塗透明五彩膠。

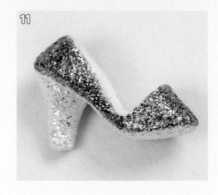

11

表面均勻裝飾完成後，乾燥即完成！
（待乾後，可將步驟10鞋跟洞，利用
五彩膠裝飾補平。）

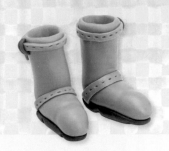

皮靴

PAGE 22　NO.29

【使用黏土】褐色、深咖啡色、紅咖啡色

【材料&工具】白棒、五支工具組（鋸齒、錐子）、彎刀、黏土專用膠、牙籤、文件夾、壓克力顏料、平筆、丸筆、木製相框

靴形：取褐色黏土搓葫蘆形。

將步驟1彎成L形後，壓平靴底。

以白棒壓凹穿鞋口。

皮帶：搓長條後，利用鋸齒工具壓出車縫線。

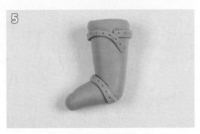

將皮帶裝飾於鞋口&鞋面。

取深咖啡色黏土搓水滴形，壓平黏於靴底，增加厚實感。

鞋底以錐子壓出紋路質感。

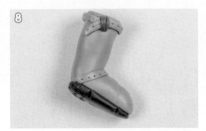

鞋口皮帶交接處黏一段紅咖啡色黏土作為扣環，並以彎刀劃出質感。完成！

取水藍色顏料平塗於木製相框上。

取白色顏料以乾筆平刷的方式，刷出木紋質感。

以手繪方式畫上鞋子圖案，再加上立體的黏土鞋子，營造虛實效果，增加變化。

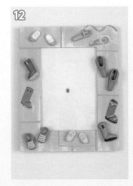

將作好的鞋子，自由裝飾在相框上吧！（應用作品P.24）

89

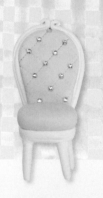

淑女椅

【 使用黏土 】粉紅色、白色

【 材料＆工具 】白棒、五支工具組（鋸齒）、黏土專用膠、牙籤、文件夾、色鑽

1 椅背：取粉紅色黏土搓水滴形，壓平後裁去尖端，以鋸齒工具輕壓出菱格紋。

2 取白色黏土搓長條形，以白棒輕劃出中央線條。

3 一端捲成環形。共製作2條。

4 以椅背高點為中心，從左右沿著椅背邊緣黏上步驟3的2條裝飾條，並剪去下端多餘部分。

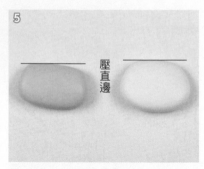

5 上下椅墊：取粉紅色＆白色黏土搓橢圓形，一側圓弧壓直邊。

壓直邊

6 將步驟5上下椅墊，沾專用膠黏合；白色椅墊側邊壓紋裝飾。

7 椅腳：取白色黏土搓水滴形後，上下修平。共製作4個，並使長度一致。

8 將椅墊與4支椅腳黏合，調整整體平衡。

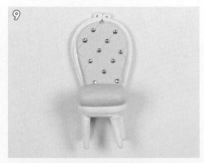

9 將椅背與椅墊沾專用膠黏合，以色鑽裝飾在椅背菱格紋的交點，增加精緻感。完成！

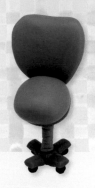

綠椅子
PAGE 32　NO.49

【 使用黏土 】 湖水綠色、寶藍色、粉紫色、黑色
【材料＆工具】 白棒、彎刀、黏土專用膠、牙籤、
文件夾、圓滾棒

1

椅背：調湖水綠色黏土，塑成梯形，上部微向後彎，下部微向上彎，作為椅背。

2

氣壓桿：調紫色黏土，搓長條形，以彎刀壓紋裝飾。

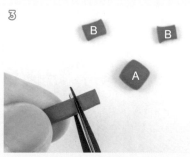

3

調寶藍色黏土，搓圓後塑成四方形A，收順；再另搓長條形，以不沾土剪刀剪出4塊，塑成4個長形厚片B。

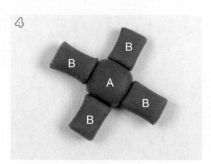

4

椅腳座：將步驟3的A與4個B組合成圖示形狀。

5

上下椅墊：取寶藍色及湖水綠色黏土，分別搓圓＆收塑成下方略小的厚圓片。

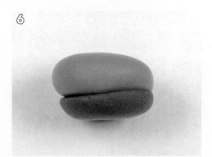

6

將步驟5沾專用膠，上下重疊黏合並收順。

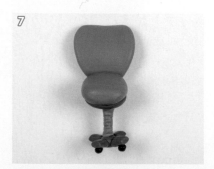

7

依圖示，沾專用膠組合各組件，再取黑色黏土搓4個小圓，略壓＆黏在步驟4底部。完成！

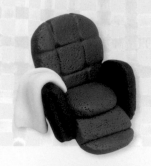

按摩椅

PAGE 32　NO.50

【 使用黏土 】深咖啡色、黑咖啡色、紅咖啡色

【 材料＆工具 】白棒、不沾土剪刀、彎刀、七本針、黏土專用膠、牙籤、文件夾

1

左右扶手：以深咖啡色黏土搓水滴形後壓平，裁去尖端並收順。

2

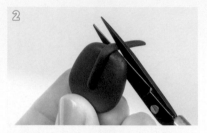

取黑咖啡色黏土搓長條，作為扶手裝飾線，多餘部分內摺後以不沾土剪刀修剪。

3

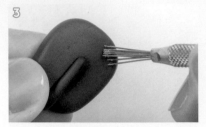

以七本針在扶手黏土上微壓出皮革質感。共作2個。

4

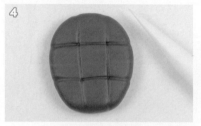

椅背：取紅咖啡色黏土搓水滴形後壓平，裁去尖端並收順，再以白棒橫躺地劃出「井」字紋路，並以白棒尖端加深橫線與直線的交點。

5

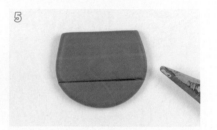

腳踏：取紅咖啡色黏土搓水滴形後裁去尖端，在圓弧端以彎刀劃一條平行線。

6

圓弧端沿平行線摺起至約75度。

7

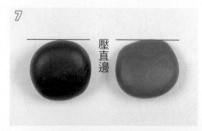

上下椅墊：取黑咖啡色、紅咖啡色黏土，搓圓球後，一邊壓出直邊。

8

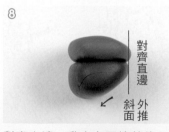

對齊直邊，黏合上下椅墊後，下椅墊再微推出一個斜面。

9

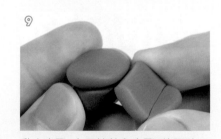

黏合步驟8上下椅墊和步驟6的腳踏。

10

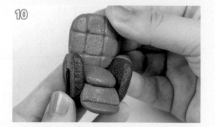

組合椅背＆扶手後，也以七本針微壓出皮革質感，並適度調整椅背斜度。

11

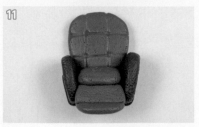

完成！

椅子上，也可以自由加上毯子或抱枕增加生活感。

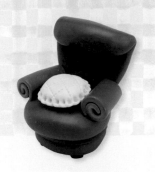

沙發

PAGE 32 NO.51

【使用黏土】墨綠色、草綠色、黑色、藍色、銘黃色、黃色、淺黃色、白色、粉紅色

【材料&工具】白棒、不沾土剪刀、七本針、彎刀、黏土專用膠、牙籤、文件夾、鋁線、圓形木片

1

椅背：取墨綠色黏土搓水滴形後壓平，再將尖端切平、圓端反摺為頭靠墊。

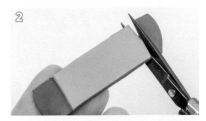

2

擀平墨綠色、草綠色黏土，重疊在一起後，以剪刀修剪成相同大小的長方形。

3

扶手：以草綠色黏土為內圈，墨綠色黏土為外圈，捲成雙色圓筒狀。

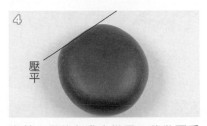

4

壓平

座墊：墨綠色黏土搓圓&稍微壓扁後，以手指壓平部分圓弧，作為與椅背黏合處。

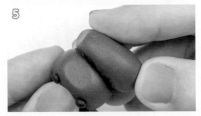

5

取黑色黏土搓圓壓扁作4個椅角。再以步驟4相同作法，作一個略大的圓座墊，與步驟4黏合增加高度。

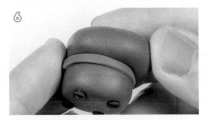

6

取藍色黏土搓長條，黏於上下座墊接縫處，增加精緻度。

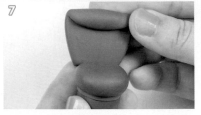

7

將作好的椅背與上座墊推平處黏合，微調成向後微傾的角度。

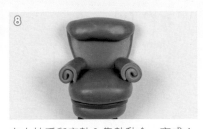

8

左右扶手與座墊&靠墊黏合。完成！

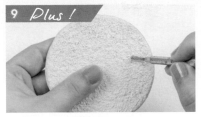

9 Plus!

地毯：取淺黃色黏土包覆圓形木板，再以七本針戳滿表面，作出地毯毛絨絨的質感。

10

地毯花紋：粉紅色黏土搓水滴形後，壓平黏合於步驟9上方，再以七本針戳出地毯毛絨絨的質感。注意粉紅色黏土不要過量，使其與淺黃色自然密合。

11

燈罩：銘黃色黏土搓水滴形後，以白棒推出凹洞，再以彎刀劃出燈罩上的紋路。燈泡：取白色黏土搓水滴形備用。

12

以鋁線彎塑造型，再取黃色黏土搓出檯座，與燈罩、燈泡組合成閱讀立燈，與完成的沙發一起擺設於地毯上，也可以增設小椅子讓畫面更完整。（應用作品P.36）

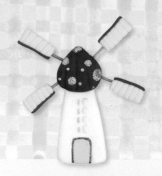

風車屋

PAGE 30　NO.43

【使用黏土】白色、淡藍色、淺黃色、淡黃色、淡紅色、淺紅色、淡灰色

【材料&工具】黏土專用膠、白棒、彎刀、不沾土剪刀、圓滾棒、牙籤、五彩膠、文件夾

1 屋身：取白色黏土，搓胖錐形後壓平，微塑成長梯形；以白棒預壓屋頂、窗及門的放置凹槽。

2 門：取淡藍色黏土，擀平後以彎刀切長方形，黏放於屋身的門位置。

3 窗：取淡黃色黏土，搓長條後壓扁，以不沾土剪刀切4個小長方形，黏放於屋身的窗戶位置。

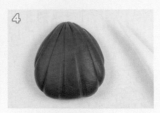

4 屋頂：取淺紅色黏土，搓胖水滴後向下輕壓，以白棒劃直紋。

5 取淡灰色黏土，搓2段細長條。

6 支架：將步驟5各自沾專用膠包覆牙籤。

7 扇片：取淺黃色黏土，搓錐形後微調成梯形，輕輕壓平，再以白棒劃上深橫紋。取淡紅色黏土，搓長條形，沾專用膠黏於扇片左側。共作4片。

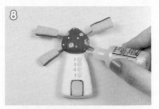

8 如圖示黏合所有組件後，塗五彩膠添加裝飾：屋頂（白色，大小圓點）、窗（黃色）及門（藍色）。完成！

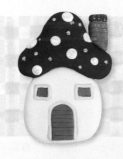

香菇屋

PAGE 31　NO.46

【使用黏土】桃紅色、淺桃紅色、深紅色、淡黃色、銘黃色、淺粉紅色、淡藍色

【材料&工具】黏土專用膠、白棒、彎刀、圓滾棒、五彩膠、牙籤、文件夾

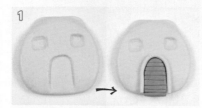

1 屋身：取銘黃色黏土，搓胖錐形後壓平，預壓屋頂、2扇窗及門放置凹槽。門：取淺粉紅色黏土，擀平後，以彎刀切長方形（頂為半圓），並壓上橫紋。另取淡藍色黏土，搓細長條，沾專用膠沿門邊黏拱形門框。

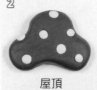

屋頂　　　煙囪

2 屋頂：取深紅色黏土，搓胖水滴後塑成香菇頭形，取白棒預壓數個凹洞，以專用膠黏上淡黃色黏土的大小圓球。煙囪：桃紅色黏土搓橢圓形，淺桃紅色黏土搓長條形&向下輕壓，以白棒劃直紋再沾專用膠黏合。

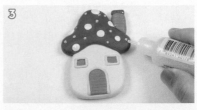

3 依圖示組合後，依門相同作法黏上2個正方形淺粉紅色黏土&淡藍色窗框。再將屋頂&煙囪塗上五彩膠進行裝飾。完成！

94

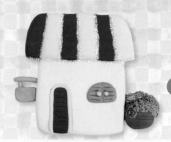

咖啡屋

PAGE 30　NO.44

【 使用黏土 】　淡湖水綠色、淺紅色、淺黃色、淺粉紅色、淡粉紅色、淡灰色、淡褐色、粉紫色、五種綠色

【 材料＆工具 】　黏土專用膠、白棒、彎刀、圓滾棒、七本針、五彩膠、文件夾、牙籤

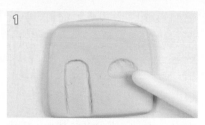

1

屋身：擀平淡湖水綠色黏土，以彎刀切正方形收順，並預壓屋頂、窗及門放置凹槽。

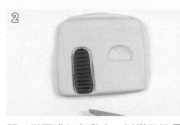

2

門：擀平淺紅色黏土，以彎刀切長方形（頂為半圓），並在表面壓橫紋。

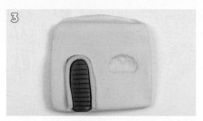

3

門框：取淺黃色黏土，搓細長條，沾專用膠沿門邊黏拱形門框。

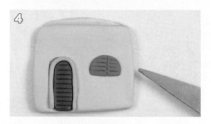

4

窗：擀平淺粉紅色黏土後，切1/2．圓形，以彎刀在中間畫直紋，並在表面壓橫紋。另取淡粉紅色黏土，揉2個圓作為窗門把。

5

黃屋棚：擀平淺黃色黏土，以彎刀切長方形。共作3個。

6

紅屋棚：擀平淺紅色黏土，以彎刀切長方形，下端推圓弧。共作3個。

7

紅＋黃屋棚：以專用膠黏合淺黃色、淺紅色黏土。

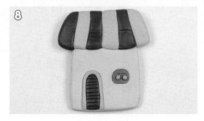

8

屋棚：如圖示交錯顏色，沾膠黏合屋棚，再黏於屋身上邊，將兩側調整成斜邊狀。

9

門牌：擀平淡灰色黏土，以彎刀切長方形。另取淡褐色黏土，搓一長一短的長條形，如圖示沾專用膠黏組成門牌；待乾後，將門牌寫上門牌文裝飾。

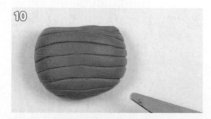

10

盆器：粉紫色黏土搓胖水滴，輕壓整體後，尖端壓平，在容器表面壓橫紋。

11

植物：取五種綠色黏土，稍微揉合後，沾專用膠黏在容器上端作為植物，並以七本針刺出質感。

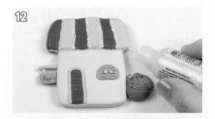

12

如圖示黏合門牌＆盆組後，以五彩膠裝飾屋頂。完成！

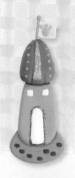

旗屋

PAGE 31　NO.45

【使用黏土】淡粉紅色、白色、淡紫色、淺紫紅色、淺橄欖綠色、淡灰色、淡黃色、淡藍色

【材料＆工具】黏土專用膠、白棒、彎刀、圓滾棒、五彩膠、文件夾、不沾土剪刀、牙籤、十四支黏土工具組

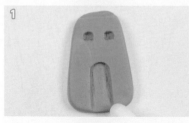

1

屋身：取淡粉紅色黏土，搓胖錐形後壓平，微塑成長梯形，並預壓屋頂、窗及門放置凹槽。

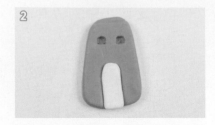

2

門：擀平白色黏土，以彎刀切長方形（門頂為半圓）。

3

窗：擀平白色黏土，以彎刀切2個小正方形。

4

地面：取淡紫色黏土，搓成橢圓後壓平＆塑形，再預壓7個小凹洞。

5

磚：取淺紫紅色黏土，搓成小長條形，壓平後剪下7小片。

6

鋪磚：將7小片淺紫紅色黏土，分別沾專用膠黏入小凹洞。

7

屋頂：取淺橄欖綠色黏土，搓稍長的胖水滴，向下輕壓後，以白棒劃直紋。

8

沾專用膠，黏接屋頂、屋身及地面。

9

旗杆：取淡灰色黏土，搓長條形後輕壓，沾專用膠包覆1/2牙籤。

10

旗面：擀平淡黃色黏土，以彎刀切小長方形。另取淡藍色黏土，揉1個大圓、3個小圓，沾專用膠壓黏在旗面上。

11

塗五彩膠：屋頂（綠色：長三角形＆小圓點）、門（紫色：門框形）。

12

完成！

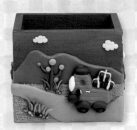

鄉村筆筒

PAGE 34　NO.52

【 使用黏土 】　綠色、淺綠色、灰色、紅咖啡色、黃綠色、白色、淡粉紅色

【 材料&工具 】　黏土專用膠、白棒、彎刀、圓滾棒、七本針、五彩膠、文件夾、平筆、壓克力顏料、木製筆筒、不沾土工具

1 上色：將壓克力顏料調為淺紅咖啡色後，以平筆將筆筒內外均勻上色。

2 山：擀平綠色黏土後，以白棒畫出山形，收順邊緣，沾專用膠黏於筆筒單面。

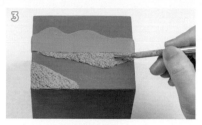

3 草地：擀平淺綠色黏土，塑型出大小2片，分別沾專用膠黏於筆筒左下側（小片）及山的下側（大片），以七本針挑出草地質感。

4 道路：擀平灰色黏土後，以白棒切劃道路形狀。

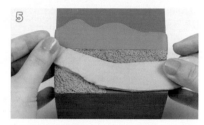

5 舖道路：將步驟4切邊收順後，沾專用膠黏於上下草地之間。

6 樹幹：取紅咖啡色黏土，搓1個長水滴為主幹，再搓2個小長水滴略彎後，黏於大長水滴的兩側。

7 葉：取綠色黏土，搓3個圓。再取黃綠色黏土，搓2個小圓。分別沾專用膠黏在步驟6樹幹上。

8 小草：取綠色黏土&黃綠色黏土，各搓數個長水滴微壓扁後，分別沾專用膠黏在樹下及左下側的草地上。

9 石頭：紅咖啡色黏土混入白色土，搓不規則的圓形作為石頭。製作數個後，沾專用膠黏在小草下方。

10 雲朵：取淡粉紅色黏土，搓橢圓後壓平，再以不沾土工具壓邊塑型成雲朵狀。共作2朵。

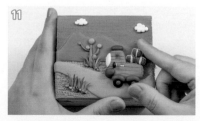

11 可放入作好的P106小貨車，豐富畫面。

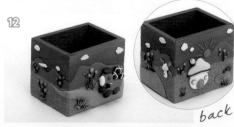

12 參考上述作法，依續完成筆筒的其他三面。完成！

back

鋼筆

PAGE 40　NO.56

【 使用黏土 】　咖啡色、淺咖啡色、黃色、淺黃色、粉紅色

【 材料＆工具 】　白棒、十四支黏土工具組（小丸棒）、彎刀、五支工具組（鋸齒）、星形打洞器、黏土專用膠、文件夾、英文字框模

1

取咖啡色黏土搓水滴形，輕微壓平作成筆桿形狀。

2

取淺黃色黏土作1大1小水滴形，大水滴中央以小丸棒壓凹。大小水滴如圖示黏接在一起，並以彎刀淺劃直線。

3

黃色黏土加入咖啡色黏土，降低明度，混合成深黃色後，搓長條＆以鋸齒工具斜壓出紋路。

4

取淺咖啡色黏土搓長條壓扁，中央利用白棒輕劃分割線。

5

取淺黃色、深黃色黏土擀平待乾後，以打洞器壓出星星形狀。

6

如圖示將所有配件沾專用膠組合黏上。完成！

Plus !　與英文字框模＆文具類作品一起裝飾應用也很有主題性喔！（可參考P.42作品）

1

調粉紅色黏土放入文件夾內，以圓滾棒擀平。

2

將英文字框模垂直壓下。

3

取出字形後，邊緣收順。

多肉植物

【 使用黏土 】
NO.58 碧琉璃鸞鳳玉／淡銘黃色、淺綠色
NO.59 天章／墨綠色
NO.60 蔓蓮／淺灰綠色
NO.61 縞劍山／淺黃綠色

【材料＆工具】
白棒、彎刀、五支工具組（錐子）
黏土專用膠、牙籤、文件夾、圓滾棒
白色・紅色壓克力顏料、平筆

碧琉璃鸞鳳玉

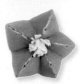

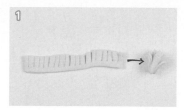

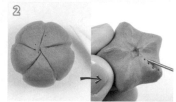

1. 取淡銘黃色黏土，搓長條後微擀平，以彎刀將上半部切細條；捲收下半部＆微微捏尖，作成一朵散開的花形。

2. 取淺綠色黏土搓圓，以白棒由中心往下，等距地壓出五道紋。以手指捏出尖瓣，再以錐子沿各瓣的尖形處由下往上挑點。

3. 將步驟2頂端中心壓凹，洞內沾專用膠，黏上步驟1花朵；各瓣捏尖處，以白色壓克力顏料略拍色。完成！

天章

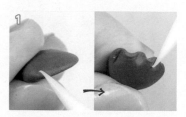

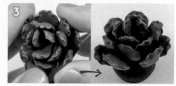

1. 墨綠色黏土搓胖水滴＆輕輕壓扁、壓凹，以白棒在扁胖端壓出微弧度的皺褶。

2. 以相同作法製作3瓣，沾專用膠組合成中心層。

3. 作5片略大的葉瓣，沾專用膠黏在中心層外側，此為第二層。再作7片更大的葉瓣，黏在最外層。最後在上端葉緣微刷白色壓克力顏料。完成！

蔓蓮

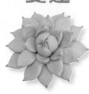

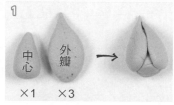

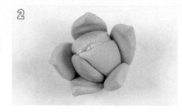

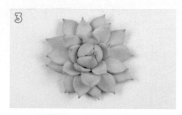

1. 調淺灰綠色黏土，搓1個胖水滴，作為中心。再搓3個尖頭胖水滴，以白棒略壓凹胖端，作為外瓣。3片外瓣沾膠，依序包合中心，此為第一層。

2. 取淺灰綠色黏土，搓尖頭胖水滴，並以白棒略壓凹，共作5瓣。接著以步驟1為中心，沾膠依序組合5瓣，此為第二層。

3. 以步驟2相同作法，依序做出第三、四、五層；乾燥後，以平筆沾紅色壓克力顏料在每瓣尖端上色。完成！

縞劍山

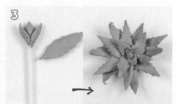

1. 取一點淺黃綠色黏土搓小水滴，圓端插入沾膠的牙籤。

2. 淺黃綠色黏土搓兩頭尖的水滴形，以白棒在葉面由內往外畫紋。共製作2片。

3. 將步驟2沾專用膠黏於步驟1兩側（葉紋朝下），再依相同作法製作不同尺寸的葉瓣，由小至大依序黏於牙籤上，待乾，剪下使用。

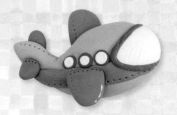

粉紅飛機

PAGE 48　NO.62

【使用黏土】淡粉紅色、淡紫色、淡黃色、淺橘色、淡藍紫色、淺藍色

【材料&工具】白棒、白色凸凸筆、牙籤、五支工具組（錐子）、黏土專用膠、十四支黏土工具組（小丸棒）、文件夾

在機身上以白棒預壓機窗&尾翼位置。機身裝飾：取淡紫色黏土，搓長條後壓扁，沾專用膠黏於機身中線下方，整理收順。再在尾翼&淡紫色黏土下側以錐子點刺裝飾。

1

機身：取淡粉紅色黏土，搓1個長胖水滴，尖端向左上輕彎，略作出機尾弧度，整理收順。

2

3

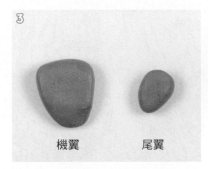

機翼　　尾翼

機翼&尾翼各作2個備用。機翼：取淡藍紫色黏土，搓胖水滴後壓扁。尾翼：取淺藍色黏土，搓略小的胖水滴後壓扁。

4

駕駛艙：取淡黃色黏土，搓胖錐形後壓平。另取淺橘色黏土，搓細長條，作為駕駛艙外框。

5

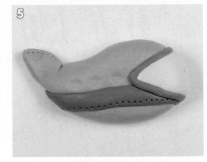

步驟4淡黃色駕駛艙沾專用膠包覆機頭中央位置，淺橘色外框沾專用膠裝飾在駕駛艙邊緣。

6

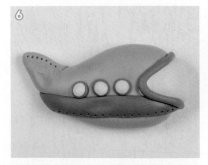

取淺橘色黏土，揉圓後輕輕壓黏於機身上的機窗位置，並以小丸棒壓凹痕；再取淡黃色黏土揉圓輕壓，沾專用膠黏在淺橘色窗框凹處，整理收順。

7

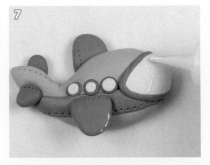

步驟3機翼&尾翼沾專用膠，分別黏在機身前、後側。再以白色凸凸筆，畫出駕駛艙及機翼的反光點。

8

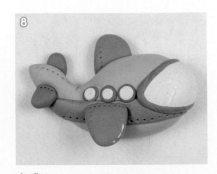

完成！

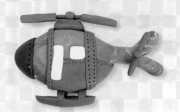

【使用黏土】　棕色、橄欖綠色、深橄欖綠色、咖啡色、淺黃色

【材料&工具】　黏土專用膠、白棒、不沾土工具、五支工具組（錐子）、不沾土剪刀、文件夾

機身：取棕色&橄欖綠色黏土，隨意混合後，搓胖長水滴形。

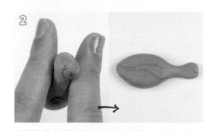

以兩手食指夾住靠近步驟1鈍端處，兩手一前一後地搓成保齡球形。

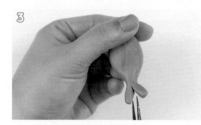

將步驟2的保齡球形壓平，以不沾土剪刀剪開尾端，塑型成機尾。

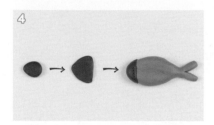

機頭片：取深橄欖綠色黏土，搓胖水滴後壓扁，沾專用膠包覆機頭，並以錐子點刺出紋路。

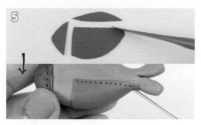

機腹：取咖啡色黏土，搓橢圓後壓扁，以不沾土工具切出圖示形狀。沾專用膠黏在機腹，以錐子點刺出紋路。

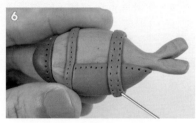

機艙：取咖啡色黏土，搓2段長條形（1窄1寬），如圖示沾專用膠黏在機身中段，並以錐子點刺出紋路。

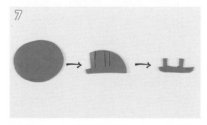

起落架：取橄欖綠色黏土，搓橢圓後壓扁，以不沾土工具切出圖示形狀。共作2個。

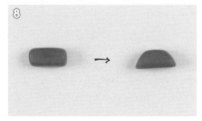

螺旋槳組件1：取咖啡色黏土，搓小長條形，再以兩手食指塑成梯形。

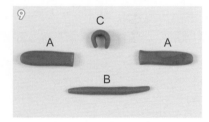

螺旋槳組件2：取橄欖綠色黏土，搓1段長條形後從中間切半（A），再搓另1段細長條形（B）。取咖啡色黏土，搓小長條後彎成拱形（C）。

機窗：取淺黃色黏土，搓橢圓後壓扁，以不沾土工具切出1片正方形&1片長方形。

尾翼組件：取橄欖綠色黏土，搓2段小長水滴；咖啡色黏土，搓小圓球。

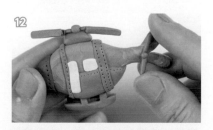

沾專用膠，如圖示將機窗黏於機艙處，起落架黏於機身底部，螺旋槳組件1、2黏於機身頂端，尾翼黏於機尾。完成！

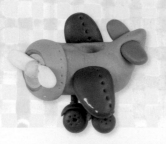

滑翔機

PAGE 48　NO.64

【使用黏土】咖啡色、淡咖啡色、深咖啡色、紅咖啡色、芥茉綠色、淡灰色、淺黃色、黃色

【材料&工具】黏土專用膠、白棒、圓滾棒、五彩膠、L型夾、文件夾、白色凸凸筆

1
機身：取淡咖啡色黏土，搓長水滴形後壓平，尾端微調成上揚狀。

2
以白棒圓端預壓座艙位置，圓鈍端以手指微微預壓機頭凹槽。

3
以白棒圓端預壓機翼&尾翼的位置，另以白棒尖端戳刺起落架的位置。

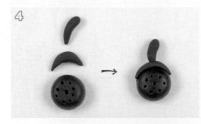

4
起落架：取咖啡色黏土，搓2個長水滴形，其中1個兩頭搓尖&略彎。另取深咖啡色黏土，搓圓&略壓平，以白棒尖端戳刺紋路。再沾專用膠如圖示組合，共作2組。

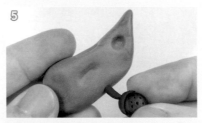

5
將步驟4沾專用膠黏於機腹下方兩側。

6
機頭片：取芥茉綠色黏土，搓長條形，擀平。

7
引擎：取淡灰色黏土，搓圓後壓扁，沾專用膠黏在機頭凹槽處。再將步驟6沾專用膠圍繞機頭一圈，並以白棒尖端刺點（如圖）。

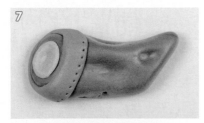

8
螺旋槳：取淺黃色黏土，搓長水滴2個，以白棒由胖端往尖端輕壓直紋。

9
機翼×2　　　尾翼×2

機翼：取紅咖啡色黏土，搓2個大胖水滴後壓平。尾翼：取咖啡色黏土，搓2個胖水滴後壓平。

10

螺旋槳沾專用膠，黏在引擎處，再另搓黃色小圓球黏上。機翼&尾翼沾專用膠，分別黏在機身前、後側。最後以白棒尖端在機翼上戳刺紋路，並以白色凸凸筆畫出反光點。

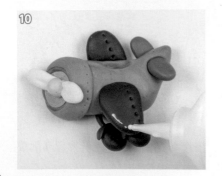

11
完成！

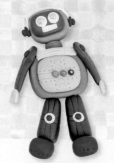

機器人

PAGE 50　NO.73

【使用黏土】深灰色、灰色、白色、黃色、紅色、藍色、綠色

【材料&工具】白棒、五支工具組（錐子）、吸管、十四支黏土工具組（小丸棒）、不沾土剪刀、彎刀、七本針、黏土專用膠、牙籤、文件夾、五彩膠

1 身體：搓1個深灰色立方體，再搓1個較小的灰色立方體壓平，將兩者重疊黏合在一起。

2 以錐子和吸管壓出裝飾紋路。

3 頭部：搓1個灰色長方體，再搓1個較小的深灰色長方體壓平，兩者重疊黏合後，以小丸棒預壓眼睛位置。

4 取白色&黃色黏土搓圓壓平，黏合兩者，放於眼睛位置。再取白色黏土作一長方形，黏於嘴巴位置，以彎刀劃出等距線條。

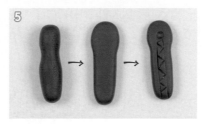

5 手部：搓2個深灰色葫蘆形後壓平，以彎刀&小丸棒壓出紋路質感。

6 腳部：搓2個深灰色水滴形，以彎刀&小丸棒壓出紋路質感。

7 頸部：搓1個小柱體，以彎刀劃出不規則橫線紋路。

8 鞋子：搓水滴形後整理成微四邊形，以錐子戳刺虛線作為裝飾。

9 黃色黏土搓長條壓平後，彎成U字形作為手掌。步驟5‧6分別於關結處黏上紅、白黏土小球作裝飾。

10 耳機：取白色黏土搓1長條，以彎刀劃出等距線條後，黏於頭頂；左右再黏上重疊大小圓形的紅色耳罩。

11 胸前儀表視窗：以黃色黏土搓長條壓平後，修剪為長方形，再以彎刀劃出格子紋路。

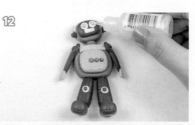

12 黏接組裝機器人後，以藍、綠、紅色黏土搓圓&黏於身體上。再以錐子壓出質感，並塗上五彩膠作局部點綴。完成！

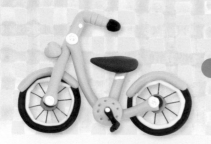

腳踏車

PAGE 49　NO.65

【使用黏土】灰色、白色、黑色、藍綠色、咖啡色黃色

【材料＆工具】不沾土剪刀、五支工具組（錐子）、黏土專用膠、牙籤、文件夾、細鐵絲、五彩膠、斜口鉗、白色凸凸筆

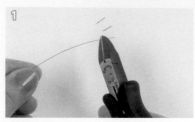

1 鋼絲：取適當長度，利用斜口鉗剪下8段細鐵絲。

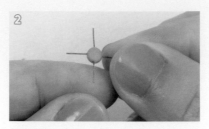

2 灰色黏土搓圓，作為花鼓。先均等地依四等分位置插入沾膠鐵絲，形成十字狀後，在各2根鐵絲之間，插入1根鐵絲。

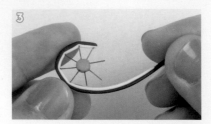

3 取白色、黑色黏土各搓1長條，黏靠在一起，作為輪圈和外胎。將步驟2的8支鐵絲外端點上專用膠；輪圈＆外胎依序與鐵絲黏合並繞成圓形。依此作法完成前、後輪，備用。

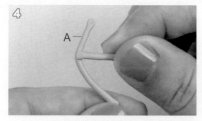

4 取藍綠色黏土搓2段細長條，依圖示黏接，完成車架組件A。

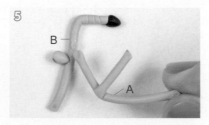

5 再取藍綠色黏土搓細長條後，微彎成L型車架組件B。與組件A黏合，再加上黃色車燈＆黑色手把。

6 前、後潔板：取藍綠色黏土搓細長條，左右微彎，依圖示分別與前、後輪圈黏合。

7 座墊：取咖啡色黏土搓水滴形，並黏合固定。

8 簡化齒盤、曲柄、踏板的線條，依圖示取黑色黏土搓長條作L型，並搓藍綠色圓形後壓平，以錐子壓出紋路，待微乾，黏上固定。

9 取白色黏土搓小圓壓平後，在中央處壓凹。共製作3個。

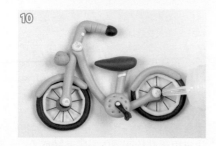

10 將步驟9分別黏在前、後輪軸＆龍頭接連處並塗上五彩膠，再依圖示以凸凸筆在車身上添加小裝飾。

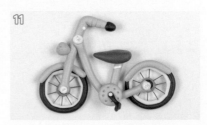

11 完成！

摩托車

PAGE 49　NO.66

【使用黏土】 湖水藍色、深咖啡色、銘黃色、白色、淺紅咖啡色、紅色

【材料&工具】 白棒、黏土專用膠、彎刀、牙籤

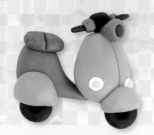

1 取湖水藍色黏土,搓胖錐形。

2 將步驟1壓平後,胖端捏拉出如圖示踏墊形態。

3 輪胎:取深咖啡色黏土,搓圓後壓平,以白棒圓端在中心壓凹。共作2個。

4 機車前片:湖水藍色黏土微加白色黏土,揉合成淺湖水藍色後,搓胖錐形,邊緣微壓扁作出弧度,以白棒劃出紋路&預壓車燈位置。

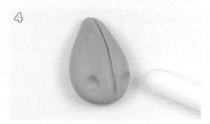

5 取白色及黃色黏土搓大小圓形,沾專用膠黏合於步驟4車燈位置後,與步驟2組合。

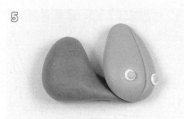

6 步驟3輪胎沾專用膠,黏在步驟2下方。

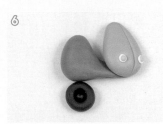

7 輪胎蓋:另取淺湖水藍色黏土,搓圓後壓平,以彎刀切半收順,沾專用膠黏於後輪胎上方。前輪作法亦同。

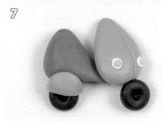

8 把手:取深咖啡色黏土搓圓柱狀後,一端搓尖形;湖水藍色黏土搓胖水滴狀,胖端戳洞;如圖示組合。

9 前車燈罩:湖水藍色黏土搓胖水滴,以白棒預壓車前燈位置。

10 車座墊:取淺紅咖啡色黏土,搓橢圓後稍微壓扁。

11 依圖示黏合各組作。座墊沾專用膠黏於步驟2頂端,並以彎刀在中間畫出裝飾紋。另搓小圓柱狀的咖啡色黏土與把手的湖水藍尖端組合後,黏在機車前片頂端;再放上前車燈罩,取紅色黏土搓小胖水滴,尖端沾專用膠黏於凹洞內固定。完成!

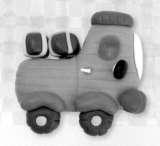

小貨車

PAGE 49　NO.67

【 使用黏土 】 藍色、白色、黑色、淡灰色、深藍色

【 材料＆工具 】 白棒、彎刀、黏土專用膠、牙籤、文件夾

車體：取藍、白色黏土，揉合出略淺的藍色黏土；搓橢圓形後，左右捏塑至微翹起狀，呈倒L字形。

以白棒壓出窗戶的形狀，並預壓輪胎位置。（表面可壓紋裝飾）

取白色黏土搓長條形，黏於側邊當作前窗。

輪胎：取黑色黏土與少量淡灰色黏土，分別搓大、小圓，如圖示黏在一起，再以白棒尖端在黑色大圓側邊劃出輪胎紋路。共製作2個。

後照鏡：取黑色、白色黏土，分別搓黑色大圓＆白色小圓，再將小圓重疊黏在大圓中央。

車頂蓋：取深藍色黏土搓長條形，以彎刀輕劃紋路。

車前保險桿：取深藍色黏土搓長條形，以白棒壓畫紋路。

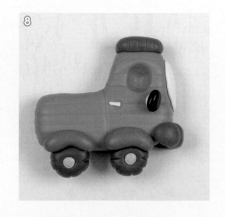

如圖示，將輪胎、後照鏡、車頂蓋、車前保險桿與車體組合完成。輪胎蓋：再取藍色黏土、黑色黏土，揉合出淺深藍色黏土，搓2個微彎的長條形，黏在輪胎上。並搓1小段白色長條作門把。完成！

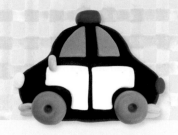

警車

PAGE 49　NO.68

【 使用黏土 】 黑色、白色、灰色、淡灰色、紅色、黃色

【 材料&工具 】 不沾土工具、十四支黏土工具組（小丸棒）、白棒、黏土專用膠、牙籤、文件夾、圓滾棒

1

車體：取黑色黏土搓長方體，微壓平後，左右食指平均往中間施力壓凹，使黏土呈現「凸」字形。

2
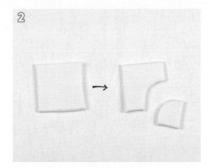

車門：擀平白色黏土＆切正方形，以不沾土工具在一個邊角切出圓弧缺口。共作2片。

3

車窗：擀平灰色黏土，以不沾土工具切出直角三角形後，將斜邊修圓弧。共作2片。

4

輪胎：取灰色黏土搓圓壓平，以小丸棒壓出內圈。共作2個。

5

前後保險桿：取淡灰色黏土搓長條形，再以白棒劃出紋路。共作2條。

6
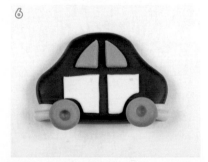

依圖示，將車體黏上車門、車窗、輪胎、保險桿，並以不沾土工具彎部壓出車門上的手把凹痕。

7

警示燈：取紅色黏土搓立方體。

8

後照鏡：取淡灰色黏土搓圓後，以小丸棒壓出鏡面。

9
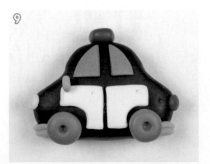

取黃色、紅色黏土分別搓圓壓平，作為前後車燈；再連同警示燈＆後照鏡，依圖示沾專用膠黏在車體上。完成！

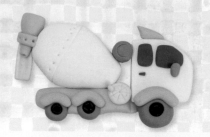

混凝土攪拌車

PAGE 49　NO.69

【 使用黏土 】 白色、深藍色、藍色、湖水綠色、黑色、灰色、淺黃色

【 材料&工具 】 不沾土工具、白棒、吸管、彎刀、黏土專用膠、牙籤、文件夾

1 攪拌罐體：取白色黏土搓橄欖形後，兩尖端壓平，以手指塑整稜形邊線。

2 車頭：擀平白色黏土，以不沾土工具切正方形，再將右上切斜邊。

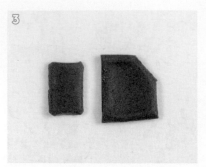

3 車窗：擀平深藍色黏土，以不沾土工具切大、小長方形各1片，再將大長方形右上切斜邊。

4 取湖水綠黏土搓長條，作為底盤。再依圖示，與步驟1至3黏合，並以白棒預壓出輪胎位置。

5 輪胎：取灰色黏土與少量黑色黏土，分別搓大、小圓，如圖示黏在一起。共作小輪胎2個，大輪胎1個。再以白棒尖端在黑色小圓上壓出輪胎內圈。

6 供水系統：取淺黃色黏土搓圓後壓平，以吸管在表面壓出圓形，再以彎刀輕劃放射狀線條。

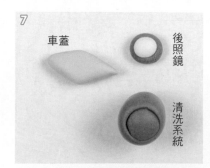

7 清洗系統：取灰色黏土搓圓筒狀，以吸管在圓面壓出圓形紋路。車蓋：取湖水綠黏土，作一個菱形。後照鏡：取灰色黏土與白色黏土，搓大小圓後黏合在一起。

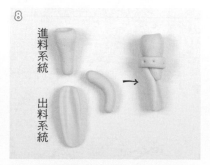

8 取湖水綠黏土作1個漏斗形，作為進料系統；另取淺黃色黏土搓長條，以工具刀壓出凹槽，作為出料系統。黏合兩者後，圍一圈湖水綠黏土長條，並以錐子戳刺紋路。

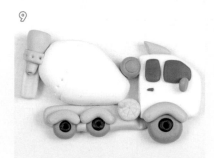

9 依圖示黏合步驟4至8，再以湖水綠色黏土搓3段微彎的長條，黏在輪胎上方；再黏上一小段藍色黏土作為車門手把，並將攪拌罐體加上裝飾紋路。完成！

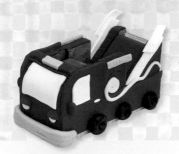

消防車膠台

PAGE 52　NO.77

【使用黏土】 紅色、灰色、淺黃色、白色、黃色、黑色、淡灰色

【材料＆工具】 白棒、圓滾棒、不沾土剪刀、彎刀、黏土專用膠、牙籤、文件夾、十四支黏土工具組、膠帶台

1　取紅色黏土搓細長條後擀平，覆蓋膠帶台上面的長條邊，並以彎刀壓出紋路。

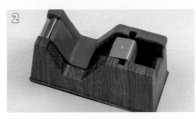

2　擀平紅色黏土，切長方形，覆蓋膠帶台上面的中段長條。完成後，另一長條邊也依步驟1相同作法，黏上紅色黏土。

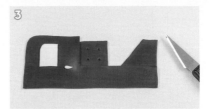

3　左右車體：擀平白色黏土切出窗戶形狀＆搓1個小水滴作為車門把。再擀平紅色黏土，切出側面車體組片A‧B‧C。車體A疊於B‧C上層，A再黏上車窗＆車門把組件。

4　前方車體：擀平紅色黏土，切出可覆蓋膠帶台前側面的長方形。再擀平白色黏土切長方形，黏於前方車體上作為窗戶。膠帶台刀片側的後方車體，僅覆蓋上合適大小的紅色黏土片。

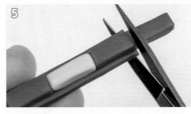

5　警示燈：取紅色黏土作大、小長條形，淡灰色黏土作短長條形。淡灰色黏在紅色大長條形中央，再裁紅色小長條形黏在左右。

6　車體裝飾：取灰色黏土作長條形，以彎刀工具輕劃紋路，並切成適當大小。

7　水管：取淺黃色黏土搓長條，將一端捲成螺旋狀。共作2個。

8　雲梯：取白色黏土搓長條後壓平，以工具畫出直紋，並切成適當大小＆形狀。共作4片。

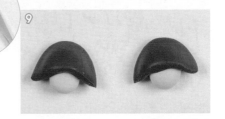

9　車燈：取黃色黏土搓2個圓球，再取紅色搓圓後壓平，切成兩個半圓，黏在黃色小圓上。

10　輪胎：取黑色黏土搓圓形後壓平，以白棒壓出輪胎內圈。共作6個。

11　車前保險桿：灰色黏土搓長條後壓平，以白棒尖端劃出數條橫紋。

12　膠帶台四面黏上各車體後，依圖示配置黏上所有組件。完成！

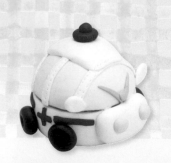

救護車
削鉛筆器

【 使用黏土 】白色、淡黃色、紅色、深咖啡色、淺黃色、 淡灰色

【 材料&工具 】黏土專用膠、白棒、彎刀、圓滾棒、文件夾、削鉛筆器

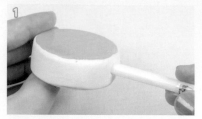

1
車身：取白色黏土，搓成長條形後擀平，沾專用膠包覆削鉛筆器底座側面，以白棒戳出鉛筆入口處，並收順邊緣。

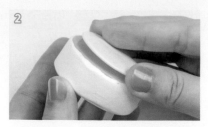

2
取白色黏土，搓圓壓平後，沾專用膠黏於車身底部，收順與車身的接合邊。

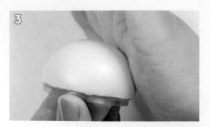

3
車蓋：將車蓋沾專用膠；取淡黃色黏土，搓圓壓平後，包覆削鉛筆器上蓋，收順整平。

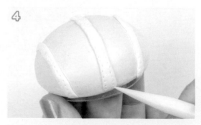

4
車蓋條紋：取白色黏土，搓3段長條形（1長、2略短），壓平後沾專用膠黏於車蓋，收順&以白棒在條紋兩側點刺紋路。

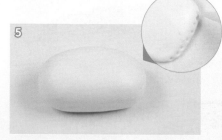

5
車頂蓋：取白色黏土，搓長條形後壓平，沾專用膠黏於車頂，前後端壓紋裝飾。

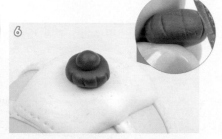

6
閃光燈：取紅色黏土，搓圓後輕壓，以彎刀在周圍壓紋；再另搓紅色小圓疊放在中央，組合成閃光燈，黏在車頂上。

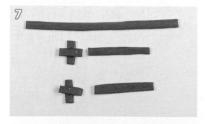

7
標誌：取紅色黏土，搓長條形後擀平，以彎刀切適當長度&黏組出十字標誌。

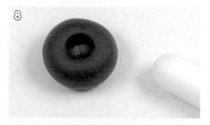

8
輪胎：取深咖啡色黏土，搓4個圓，中心以白棒壓凹。

9
車身黏上輪胎、標誌，再取白色黏土，搓橢圓後輕壓，沾專用膠黏在車身前方中央；並預壓2個小凹洞，黏上2個淺黃色小圓球作為車頭燈。

10
雨刷：取淡灰色黏土，揉2條長水滴形及1個小圓，沾專用膠黏在前窗中央下側。照後鏡：取白色黏土，搓2個胖水滴後輕壓，沾專用膠黏在前窗兩側。

11
組合車蓋&車身，完成！

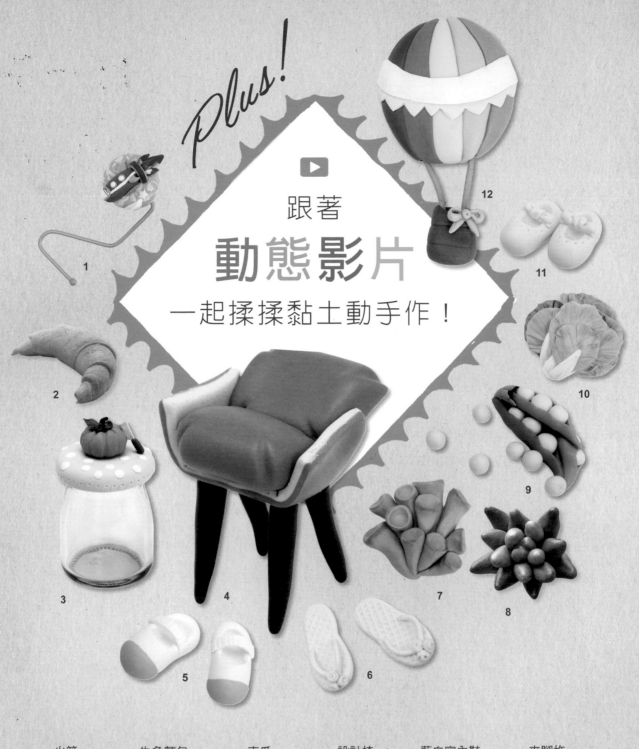

Plus!

▶

跟著
動態影片
一起揉揉黏土動手作！

1
2
3
4
5
6
7
8
9
10
11
12

火箭	牛角麵包	南瓜	設計椅	藍白室內鞋	夾腳拖

筒葉花月	千佛手	碗豆	小白菜	兒童室內鞋	熱氣球

國家圖書館出版品預行編目資料

手揉黏土小物課：迷你可愛單品×雜貨裝飾應用78選 /
胡瑞娟Regin＆幸福豆手創館著.
-- 初版. -- 新北市：Elegant-Boutique 新手作出版：悅
智文化事業有限公司發行, 2020.12
　　面；　公分. --（趣・手藝；104）
ISBN 978-957-9623-62-9（平裝）
1.泥工遊玩 2.黏土

999.6　　　　　　　　　　　　109019867

🔖 趣・手藝 104

手揉黏土小物課
迷你可愛單品×雜貨裝飾應用78選

作　　　者／胡瑞娟Regin＆幸福豆手創館
作 品 製 作／胡瑞娟、林明芬、沈珮妗
　　　　　　　廖素華、劉惠文、王美惠
發　行　人／詹慶和
執 行 編 輯／陳姿伶・黃璟安
編　　　輯／蔡毓玲・劉蕙寧
執 行 美 編／韓欣恬
美 術 編 輯／陳麗娜・周盈汝
攝　　　影／數位美學 賴光煜
影 片 拍 攝／幸福豆手創館 胡瑞娟Regin
出　版　者／Elegant-Boutique新手作
發　行　者／悅智文化事業有限公司
郵政劃撥帳號／19452608
戶　　　名／悅智文化事業有限公司
地　　　址／220新北市板橋區板新路206號3樓
電　　　話／(02)8952-4078
傳　　　真／(02)8952-4084
網　　　址／www.elegantbooks.com.tw
電 子 郵 件／elegant.books@msa.hinet.net

2020年12月初版一刷　定價350元

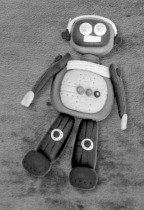

經銷／易可數位行銷股份有限公司
地址／新北市新店區寶橋路235 巷6 弄3 號5 樓
電話／ (02)8911-0825
傳真／ (02)8911-0801